U0107086

LUMINAIRE

光启

守 望 思 想　　逐 光 启 航

朝鲜古物之美

〔日〕柳宗悦——著

张逸雯——译

上海人民出版社

LUMINAIRE BOOKS
光启书局

朝
鲜
古
物
选

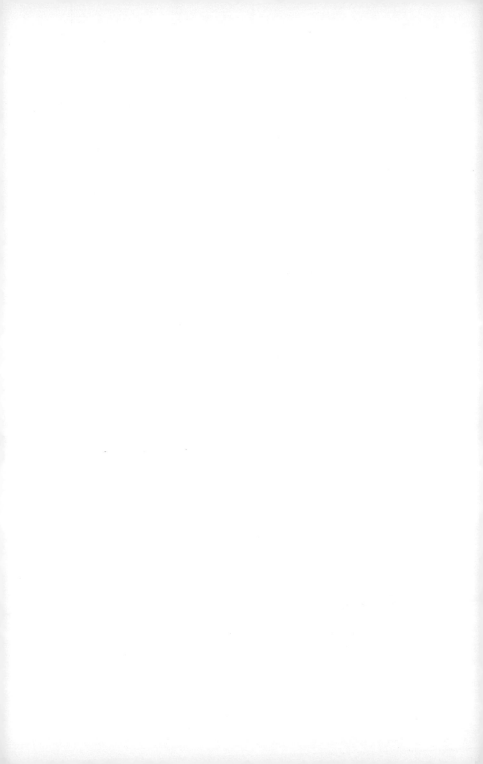

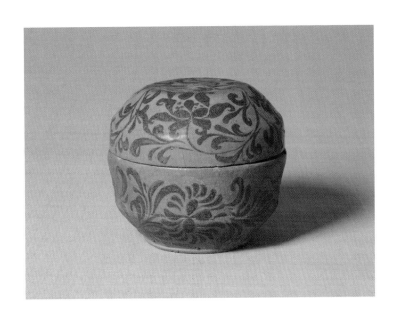

青瓷铁绘草花纹盒

高丽时代（12世纪）
h19.3cm×Φ22.5cm
日本民艺馆藏

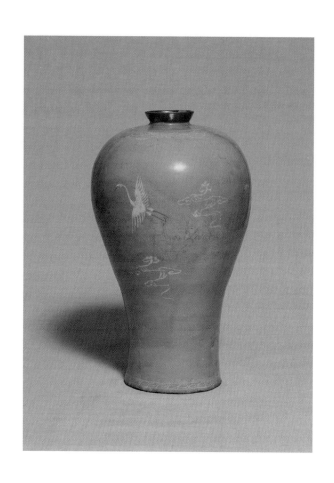

青瓷镶嵌云鹤纹瓶

高丽时代（12世纪后半叶—13世纪前半叶）
h35.2cm × Φ21.9cm
日本民艺馆藏

刷毛目线雕印花钵

朝鲜时代（15世纪后半叶—16世纪前半叶）
h11.7cm×Φ19.1cm
日本民艺馆藏

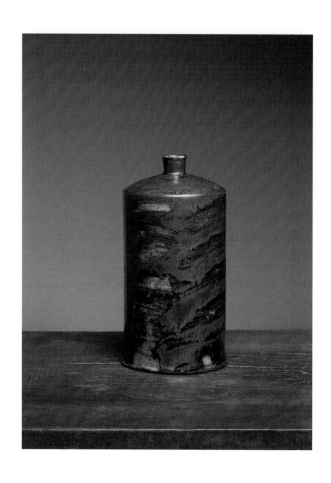

铁砂釉瓶

朝鲜时代（19世纪）
h22.2cm×Φ12.1cm
日本民艺馆藏

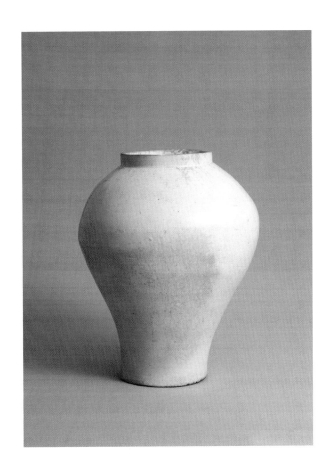

白瓷罐

朝鲜时代（18世纪前半叶）
h54.1cm×Φ44.3cm
日本民艺馆藏

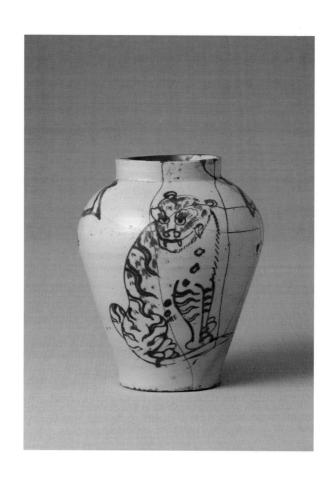

釉里红虎鹊纹罐

朝鲜时代（18世纪后半叶）
h23.9cm×Φ26.3cm
日本民艺馆藏

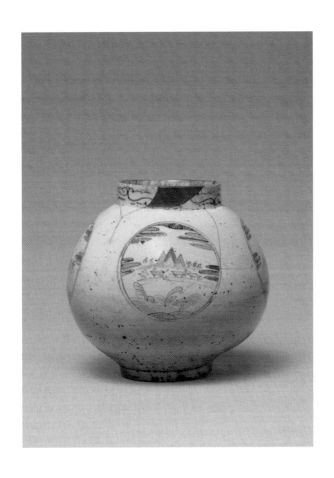

青花釉里红窗绘山水纹罐

朝鲜时代（19世纪）
h23.9cm×Φ26.3cm
日本民艺馆藏

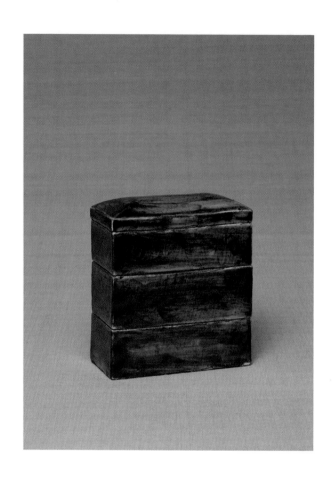

钴蓝釉三层重盒

朝鲜时代（19世纪）
h15.8cm×w14.5cm×d7.8cm
日本民艺馆藏

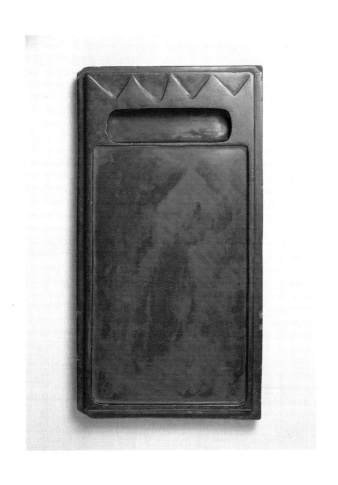

山道文海东砚（石制）

朝鲜时代（19世纪）
h3.8cm×Φ27.5cm
日本民艺馆藏

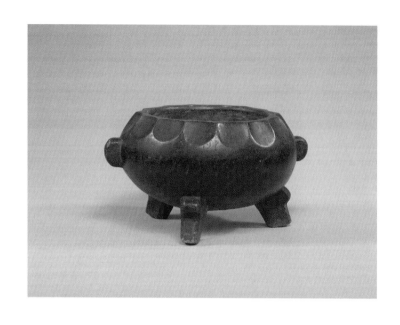

火钵（石制）

朝鲜时代（19世纪）
h20.8cm × Φ28.5cm
日本民艺馆藏

目录

译序

柳宗悦与朝鲜

爱是理解，理解是出发。

—— 柳宗悦

　　柳宗悦对朝鲜半岛，尤其是李朝器物的审美发现和申述，去今已一百多年。作为中国读者，我们熟悉他的民艺理论。但关于触发和影响其提出"民艺"的朝鲜[1]之物，柳宗悦的相关论述至今未有独立的翻译出版。另一方面，如今日本以及朝鲜半岛的读者从这些文字中受益的，更多在于其开创性的历史意义和作者的思想气质，对我们来说则不仅于此，它们所讨论的问题本身，于今天的我们仍充满教益。起意编译这本书，便是基于这两个原因。

　　这些文章不免涉及当时的历史细节和柳宗悦的个人经历，

[1] 本书中出现地名"朝鲜"时，均指朝鲜半岛。——译注。本书注释皆为译注。

故我略述其背景，以供读者参考。

一

我们大抵听过那个故事：1914年9月，一位在京城府（现韩国首尔）当教员，怀揣雕塑梦想的青年为亲睹罗丹的真作，拜访了柳宗悦位于千叶县我孙子的家宅。[1] 作为见面礼，这位青年随身带了一件李朝时代的秋草纹倒角青花罐[2]，"由此正式结下了我与李朝烧物的不解之缘"[3] —— 柳宗悦如此回忆。

那一年柳宗悦二十五岁，刚新婚不久，人生第一部真正意义上的大作《威廉·布莱克》即将付梓。[4] 作为影响了日本近代文化思潮的文艺杂志《白桦》中最年少却最活跃的创

1　柳宗悦手边的罗丹雕塑为罗丹本人亲自寄赠，作为《白桦》杂志发表罗丹特辑（第一卷第八号，1910年11月）及寄赠三十枚浮世绘的回礼。

2　据日本古陶瓷学者出川直树考证，这件作品实为草花纹葫芦形酒瓶（德利）的下半部（《民艺》，新潮社，1988年）。

3　见本书篇目《李朝陶瓷之七大奇观》。

4　这部超过750页的大作于当年9月初脱稿，12月付梓，是日本第一本介绍威廉·布莱克的著作。

刊成员，他笔耕不辍，布莱克之外，还先后在杂志上介绍了画家奥伯利·比亚兹莱（Aubrey Beardsley）、海因里希·沃格勒（Heinrich Vogeler）、弗里茨·冯·乌德(Fritz von Uhde)，诗人沃尔特·惠特曼，以及雕塑家罗丹。

醉心于艺术之前，在东京帝国大学文科大学哲学科进修心理学的柳宗悦，执于对"心灵"问题的探究。他曾受教于铃木大拙和西田几多郎两位日本近现代思想大家，又通过研读西方学者和科学家对这一现象的讨论，确认了心灵的实存，并由此在泛神论的思想上构筑了自身的信仰根基。在二十一岁那年发表的论文《新科学》中，他写道："所谓的物象世界，只是假象，并非真实。对物象世界或美或丑的感受，是我们内心的投射。（中略）此世是宇宙灵意的表现，泛神论因而于我具有最深远的意义，也是宗教、哲学和科学三者相融合的唯一终点。"

这就不难理解，当柳宗悦把视线转向艺术时，其背后的宗教性。或者说，具有宗教性的艺术作品，更吸引他。"艺术是人格的投射。"伟大的作品则诞生于"自然与自我（个性）

不分主客，知情意合一之时"[1]。这一主张不仅反映在他对塞尚、梵高、高更、马蒂斯这些后印象派画家的欣赏，对罗丹雕塑中的自然神性的高度认同，对布莱克诗画中表现出的"泯灭自我"的指认，也贯穿了他对朝鲜之物倾注一生的爱。

开篇故事中那位登门的青年，便是后来被誉为"朝鲜古陶瓷之神"的浅川伯教（1884—1964）。他与胞弟浅川巧（1892—1931）两人，在柳宗悦此后与朝鲜的不解之缘中，扮演了不可欠缺的重要角色。

二

倘不算他高中时在古董店偶然买下的一件李朝牡丹纹青花罐[2]，浅川伯教带来的这件秋草纹倒角青花罐，是柳宗悦的目光从西方艺术转向东方器物的一个重要契机，也是他从朝

1 引自《革命的画家》，《白桦》第三卷第一号（1912年1月），收录于《柳宗悦全集》第一卷。
2 见本书篇目《李朝陶瓷之七大奇观》。

鲜之物第一次获得真正意义上的美的触动。在那一年《白桦》的专栏上，他如此描述对这件器物的感受：

> 那是从瓷器中展现的形态之美（shape）。朝鲜陶器带来的这份启示，全然让我处于新鲜的惊愕之中。未曾想过，过去从未特别留意，乃至以其微不足道而轻慢对待的陶器，其形状能带给我洞见自然的巨大线索。对于"事物的形状乃无限"这一单纯的真理，过去清晰的认知，再次变得神秘。直至昨日，我做梦也未想过，从那表面寒凉的土器中，竟能让我读到人的温暖、高贵和庄严。（《来自我孙子的通信一》，《白桦》第五卷第十二号，1914年12月）

在与浅川伯教初次会面两年后的1916年8月11日，柳宗悦初次踏上了朝鲜的国土。在釜山迎接他的人正是浅川伯教。13日抵达晋州时，他给《白桦》的同仁好友、文学家志贺直哉寄去明信片："引我注意的是，几乎每户人家里都摆了十五乃至二十个罐子、瓮。"30日移步庆州，他为石窟庵中的佛像所动容。到京城府后，他又结识了同样热爱朝鲜工艺的浅川巧，在后者的陪同下走访市内各处，其中自然少不了古董店。

随后他又北上至开城、新义州。结束历时一个多月的朝鲜之旅后，柳宗悦前往北京与伯纳德·里奇（Bernard Leach）会面，[1] 最终于同年10月15日回国。

从朝鲜到中国，此行两个多月的游历，更直观、密集地接触东方美学的丰富产物，让他那双看惯了西方艺术的眼睛，得以重新审视"故乡的美"。

值得一提的是，柳宗悦从西方到东方的这一回视，不仅发生在艺术品上，也体现在他长期沉思的哲学与宗教问题上。在出发前一年（1915年）给里奇的英文信中，他向这位毕生的挚友吐露自己在二元论问题的探求上，从基督教的神秘主义出发，最终抵达禅宗的思想历程。

禅不失为东方的神秘主义。那是明确把握自己内部之真实，以及物之真实的方式。与其追慕遥远天国的神，不妨去深挖匿于自身内部的真理的水源。（中略）禅最终解放了二元性的问题，诚可谓把握自然界根源的不二手

1 据柳宗悦在《我所知道的里奇》一文中的回忆，其时已在北京生活了两年的里奇带他游历了天坛、万寿山、孔庙和万里长城，也一同亲睹了宋瓷的美。

段。回归人类的原初之姿，回归自然人的姿态，正是禅的热切主张。（中略）基督教的神秘主义告诉我"何为爱"，东方的神秘主义则教给我"何为一"。而"何为一"的思想的最佳体现，正是臻于完备的禅的象征主义。（1915年11月）

目光的回视与思想的转身同步，似是一种必然，但若把这看成是柳宗悦审美的转向，就误读了他。其目光和思想的背后，实则有着一以贯之的底色：柳宗悦在东方寻觅的"美与真"，是"普遍意义上超越东西方之差异的对真理的理解"[1]。

也正是这一底色，赋予他自由的眼，让他无视传统对艺术的"偏见"，开创性地将器物与绘画、雕塑置于同等高度。而相较于日本和中国，他对朝鲜之物，则可谓爱之也深，行之也笃（其一生共造访朝鲜二十一次）。究其原因，柳宗悦对朝鲜，尤其是李朝之物的偏爱，并不仅仅是审美上的——至少不是传统意义的"审美"上的。在美与真之外，他还从中

1 引自《就此次插图的说明》，《白桦》第十卷第七号（1914年7月），收录于《柳宗悦全集》第一卷。

看到了属人的温情和善意。

"爱是理解。理解是出发。"——在其大作《威廉·布莱克》序言中写下的这句话，也全然适用于他对朝鲜其民族、其品物挚爱一生的姿态。

<center>三</center>

1919年3月1日，在"大日本帝国"统治下的朝鲜人民举行了大规模的抗议示威活动，遭到日本残酷的武力镇压，史称"三一运动"。同年5月，柳宗悦为此写下动情的长文《怀想朝鲜人》，这也是他首次发表关于朝鲜的论述。

当下，内心无法置身事外的情感促我写下这篇文章。事实上，就朝鲜披露我的心迹，是过去就有的愿望，如今发生这样的不幸，这份期许更推动我手中的笔。（中略）我虽然不是朝鲜方面的学者，然通过体察其艺术中所呈露的民族的心灵诉求，我对这个国家建立起了深情厚谊。我时常感到，一国人要理解他国，最深广的道路不是关乎科

学、政治的知识，而是对其宗教、艺术方面的内在的理解。(《怀想朝鲜人》，1919年5月11日)

对日本军国主义的批判，对朝鲜人民的同情，与柳宗悦对朝鲜艺术的思慕相表里，也是他脱出于一般美学家和收藏家的了不起之处。他心系朝鲜民族，又接连写下《致朝鲜友人之书》等多篇长文，为日本的暴行道歉，更为朝鲜尚无人着眼的艺术呼吁。在柳宗悦的笔下，被日本吞并而失去主权的朝鲜半岛，自始至终是一个独立的民族。他甚至用笔杆守护了光化门免于被毁的命运。[1]

1920年至1924年的四年间，他频繁地踏入被日本殖民的朝鲜半岛，为筹款举办演讲和妻子的音乐会，寻访窑址，购置古作——一个异乡人，要为邻邦建一个展示其民族艺术的美术馆。

在1921年1月发表的《关于朝鲜民族美术馆的设立》一

1 1922年7月，柳宗悦为即将被拆毁的朝鲜历史建筑光化门写下长文《为了行将消失的朝鲜建筑》，并被翻译成朝鲜语在《东亚日报》连载，最终促使当时的日本殖民政府将拆毁改为迁址。

文中，柳宗悦对此举的目的和规划了做了详尽的论述。

　　我深知，日本人有着对艺术敏锐的情感。我也深信，朝鲜民族那些秀逸的作品，终将润泽我们的心。身为其作者的民族，也终将成为我们的友。我所以设立"朝鲜民族美术馆"，便是为实现这一愿望和信念。

　　（中略）我愿借此机会，向人们传递朝鲜的美，唤醒作品中呈露的民族之人情，以期延续这行将消失的民族艺术，为其注入新的活力。数量本寥寥的朝鲜之作，恐怕再过十年便不可踪迹了。当今的朝鲜人则格于眼下的形势而无暇观赏它们。然若放任不顾，只能等来对它们悲伤的追忆。为避免此类不幸发生，建馆也是颇有必要的。若不抓紧，不仅丧失了良机，也必将葬送那民族固有的美。

　　深思熟虑之下，我决定将美术馆建于京城而非东京。与其民族和其自然紧密相连的朝鲜之作，理应被永远地留在朝鲜人的身边。（中略）

　　集合于此的作品，将以李朝之物为主。这并非因为新罗和高丽之作如今难觅，乃是为将那被遗忘的李朝之作的价值彰诸世人。（中略）这些品物在这五百年间，与其

民族的生活水乳交融。从这些日常器具中，我们能真切感受到那一民族的特质及其中流淌的温暖血脉。它们直到最近都还投于制作和使用。若要通解当今的朝鲜，对其近代艺术确当的理解必不可少。集合于此的作品，今后定能为李朝之美博得其在人们心中应有的地位。

但我的目的不止于作品的收集陈列，更不忘其作为研究资料的价值。研究者也应充分利用这一美术馆。我期望它能在未来促成朝鲜民族美术史的编撰工作，并以美术馆的名义发行精选作品的照片复制。须意识到，这些资料和研究，会成为未来创作的动因。欧美物质文明的输入，使东方珍贵的手艺（handicraft）遭遇渐次泯灭的悲运。这一美术馆，并非只为予人过往的美好回忆，我更期望唤起这一民族对新作的刺激。（《关于朝鲜民族美术馆的设立》，《白桦》第十二卷第一号，1921年1月）

为日常使用的器物建立一座美术馆——在一百年前，此举的开创意义不言而喻。1924年3月，柳宗悦从朝鲜总督府那里拿到了景福宫内缉敬堂的使用许可。历时三年，这一夙愿终于达成。据柳宗悦的传记作者水尾比吕志称，总督府曾要

求去掉馆名中的"民族"一词，被柳宗悦强硬地拒绝了。

这座美术馆如今已不复存在，[1] 然而从上文柳宗悦的自述中，我们无法不把朝鲜民族美术馆与其日后所建的日本民艺馆联系起来，前者不失为后者的原型。

四

柳宗悦对朝鲜民族历史命运的悲悯，与他对朝鲜艺术的看法蔓牵而波连。尤在早期（20世纪20年代初），他将高句丽壁画、新罗佛像以及高丽青瓷上的曲线，与其民族受外寇侵略的悲惨历史相照应；将李朝陶瓷器上欠乏色彩的特征，与其人民对白服（丧服）的偏爱杂糅在一起，由此引出其"悲哀之美"的朝鲜艺术观。[2] 这一观点在其身后一度为一些韩国学者所诟病。我们且不去讨论这些批判是否确当，唯须

1　朝鲜民族美术馆在日本战败之际，被归于民俗学家宋锡夏设立的民族博物馆。如今，其藏品由韩国国立中央博物馆永久收藏。
2　参看本书篇目《朝鲜的美术》。

意识到，"悲哀之美"的论述，仅代表柳宗悦不断深化的朝鲜艺术观的一侧面。一如他影响后世的"民艺"思想，柳宗悦对物背后"无造作""无执心"的制作心境的洞察，我以为才是其对朝鲜艺术所发的核心观点和真正价值。不妨引柳宗悦的原话：

> 一切器物之美，皆是匿藏于背后的不可见因素之表征。制作者的心灵状态左右了品物的性质。
>
> ……
>
> 朝鲜人胜过我们，借用禅语，他们是在"只么"的禅境中制作，不受韵味的牵引。朝鲜茶碗的"韵味"，并非刻意为之。我们比不过"才疏学薄"的朝鲜工匠们所做的杂器，究其原因，便回归到了心灵的问题。（《朝鲜茶碗》，1954年）

倘读者有心，会发现与之相类的论述错见于本书的篇目中。这些文章曾发表于不同时期，如此结集成一册集中浏览，不免有感于柳宗悦的苦口婆心，然当我们反观百年后的当下现状，又不觉感到柳宗悦的这份苦心何尝不是一种远见。他

探寻工艺之本质的姿态既古老又新颖，与他素来执着于信仰问题的方式息息相关。而其思想能有如此深远的穿透力，正在于他以日用之物为手段，将普罗大众避而远之的玄言奥义通俗化、生活化、民主化，由此推动了整个社会的审美进步。作为东方文明的一古国，这份财富也可以属于我们。

五

最后是关于本书编译的一些说明。

柳宗悦针对朝鲜的论述，最初散缀于《工艺》等杂志，柳宗悦在世时及身后，陆续有单行本出版。选篇时，我以《柳宗悦全集》为底本参考，择其中体现其美学思想的篇目译出。唯《苹果》一篇，写的是人而非物，囊括进来，既是补充，也是为彰显柳宗悦思想背后独特的个性品质，即对人（民族）的同情与哀矜。

本书内封图片出自韩国摄影师具本昌之手。多年前，我就被他镜头下的李朝白瓷所触动。或许是因他身上流着相同的血脉，那些照片所具有的温暖质地，在别处不曾见到。我

暗暗以为，唯有爱的目光才能拍出这样的作品。后来有幸与他本人接触，又欣喜地发现他身上谦和安静的气质，与其作品是相通的。封面这张具本昌在日本民艺馆拍摄的两只馆藏的李朝大白罐（俗称"满月罐"），是他个人尤其喜欢的一张，也让我第一眼就认定，要用它来与柳宗悦笔下的朝鲜相配。他欣然同意了。

本书收录的选品照片，均得到了日本民艺馆的授权，在此深致谢忱。

<div style="text-align:right">

张逸雯

2022年新春

</div>

朝鲜的美术

诸君啊，请从这本倾注爱意的戋戋小册中，汲取真理的水源吧！当下，国与国之间的情谊早已干涸殆尽，但艺术永远能凌跨国境，润泽我们的心。若艺术自成一国，则众生岂非皆为手足？请从这篇在美之滴露的润泽下衍成的小文中，发现超越时空的真理吧。并且，倘若你发现还有我未述尽的真知，就代我续上它吧。真理得以敷畅，横亘于国家之间的深刻芥蒂才会迎来拨云见日之时。各位读者谅必也与本文作者同心，殷殷期盼着东洋诸国辑睦修好的一天。

一

该庆幸，即便在种种鄙陋的事态下，我们之中仍有为探求美与真不懈努力的人。然而，当下人们对艺术的认识固然

有所增益，却不可思议地忽视了一片近在咫尺的美的领土。对于人情殊异、文化悬隔的西欧艺术，我们仿佛胸有成竹；而对于有血缘之亲、气质相仿的邻邦艺术，理解的人却寥寥，许多人甚至视其为未开化的荒土，认定那里无甚可取。

在中国的艺术面前，她不具独立的价值——是否迄今为止的这一独断，壅塞了我们的理路？又是否因为，那民族对其自身的艺术既未加反省又未添新论所致？不止于此，言及朝鲜，其文化落后贫瘠的粗暴观念已根深蒂固；再加上，其艺术的种类和数量，也确乎贫乏（数量的贫乏，委实要加罪于倭贼的侵略破坏）。但即便如此，其价值至今未被承认，仍令我们百思莫解。

我以为，对朝鲜艺术的漠视，折射出我们异常矛盾的心理。试想日本自傲于世界的国宝，大部分出自谁之手？国宝中的佼佼者，莫不有朝鲜民族的影子。中国的影响位居其二，也自不待言。这一明白无误的事实，如今已得史学家的实证。因而，与其说它们是日本的国宝，不如称其为朝鲜的国宝更确当。

譬如那装饰于法隆寺金堂的、如今被称为"百济观音"[1]的佛像，堪为木雕中的极品；另一座长期秘藏于梦殿的观音立像[2]，其样式与美感也无疑出自朝鲜人之手；藏于中宫寺、广隆寺中的形制美雅的"弥勒菩萨半跏像"[3]，其式样虽可溯源至中国，传入日本则大体是经由朝鲜的；而舶来品中的翘楚之一"玉虫厨子"[4]，则永久地昭示着朝鲜的名誉。厨身所描绘的图案和工艺，直到近代都存之完好。言及"厨子"，不禁要想到橘夫人[5]的"念持佛厨子"中"阿弥陀三尊像"的后屏。断言其为朝鲜之作，谅必会遭异见，然细观其模样、线条和那天女之姿，怎能不让人联翩回荡，浮想起庆州"奉德

1　百济观音：日本法隆寺所藏飞鸟时代木造佛像（造于7世纪前叶至中叶），日本国宝文物。百济为古代朝鲜半岛上的国家，历史上与日本结为同盟，交流频繁。佛教即是从百济传入日本。"百济观音"被认为由在日本的百济人所作。

2　此处指位于法隆寺梦殿的救世观世音菩萨立像。推定的制作年代为629—654年。日本国宝文物。明治时代以前，该佛像在200年内从未公开，直到1884年，在美籍东亚艺术史专家费诺罗萨（Ernest Francisco Fenollosa）的努力下才得以公开。

3　弥勒菩萨半跏像：此处指京都广隆寺的弥勒菩萨与奈良中宫寺的传如意轮观音像。两者皆为飞鸟时代最具代表性的半跏像。造型样式被认为是朝鲜半岛传来。

4　玉虫厨子：法隆寺所藏飞鸟时代的佛教工艺品，日本国宝文物。"厨子"即佛龛。玉虫厨子是仅存的飞鸟时代的佛龛，因装饰有玉虫（即桃金吉丁虫）的鞘翅而得名。其造型和装饰被认为源自朝鲜半岛。

5　橘夫人（665—733）：本名县犬养三千代，又名橘三千代。奈良时代前期的女官，光明皇后之母。法隆寺大宝藏院中所藏念持佛厨子及其中的阿弥陀三尊像相传为橘夫人所有。

寺梵钟"[1]的图样？它们虽传递着六朝的遗韵，却隐秘着朝鲜的心魂。再看如今中宫寺中秘藏的"天寿国曼荼罗绣帐"[2]，又是出自谁之手？与之如出一辙的图案，如今不正从平壤附近的江西郡古墓中发掘出了吗？[3]

上述工艺品仅举例而言，不能一一。去年春天于圣德太子一千三百年祭的法会上展示的众多御物，或是传藏于正仓院中的种种古董，大部分为朝鲜舶来之作。朝鲜的作品在技艺上更多延续古法，因而类似的纹样和手法，如今尚能见之于朝鲜。若严格地从日本的国宝中剔除朝鲜之作，以及传承其遗风的作品，则所剩寥寥，不免孤寂。此种做法，与将推古的黄金时代从日本史中抹杀何异？日本是被朝鲜之美升擢的日本。我们对推古文化的追忆，即是对朝鲜文化的钦

1　奉德寺梵钟：又称圣德大王神钟。新罗景德王（742—765在位）为了让世人称颂其父圣德王的功绩而造，最后是在其子惠恭王任内的公元771年完工，并被称为圣德大王神钟。又因一开始被悬挂在奉德寺，也被称为奉德寺钟。现藏于韩国国立庆州博物馆。钟的主体上刻有莲花、飞天仙女像等纹样，华丽的纹路及雕刻手法代表了新罗艺术全盛时期的水准。

2　天寿国曼荼罗绣帐：日本飞鸟时代的染织工艺品，指定国宝文物。绣帐描绘圣德太子极乐往生的模样。画稿由东汉末贤（百济）、高丽加西溢（高句丽）、汉奴加己利（百济）三位朝鲜半岛的渡来人所作，最终由宫女刺绣而成。

3　据考，高句丽时代的古墓中的壁画传到日本，演变为刺绣形式。平安时代法隆寺等寺庙中的曼荼罗纹样，其源流正是高句丽时代古墓中的星宿图。

慕。纵使时移世易，日本的文明被朝鲜之美温暖的史实无以改变——了悟这一昭然若揭的事实，定能扭转我们对朝鲜的态度。漠视其卓绝的艺术，很大程度上翳障了我们对邻邦的理解。

同时，我们不应认为朝鲜的艺术和文化已止于遥远的往昔而不可踪迹。高丽朝的陶瓷器是生生不息的。那是一个学艺的时代。与精确灿然的《高丽大藏经》[1]相较，日中两国编撰的佛典集成，可有出其右者？被大部分人视作末期而不屑一瞧的李朝中，我亦曾数度亲睹不朽之作。其木工艺品和瓷器之中，有真正垂之永久的瑰宝。日本的茶器屡屡透出南朝鲜当地生活器具的遗韵，这也是人尽皆知的事实。

朝鲜与日本曾亲如姐妹，是从何时起兵戈相向从而离间了感情？纵然国有盛衰，邦有兴亡，艺术却能靡坚不摧，因其超越了时间和地理。再锋芒的利刃，对朝鲜之美的命运，也难伤分毫。

1 《高丽大藏经》：又称《八万大藏经》，韩国第32号国宝。为13世纪高丽朝高宗用16年时间木雕成的世界上最重要和最全面的《大藏经》之一。

二

艺术是民族心魂的呈露。一切民族皆在其艺术中表诠自身。洞达一国的心理，诉诸其艺术不失为捷径。因而，美术史家必然是心理学者。能从表曝的美质中洞悉心理的闪光之念，方可称为真正的美术史家。我们一旦通解了朝鲜的艺术，不仅可晓喻其美的特质，亦能透过表象亲聆这一民族内心的诉求。我撰写此文，也愿当得起一介明心见性的心理学者。

自然与历史始终是艺术的生母。自然为民族之艺术指明方向，历史则规之以应循的径路。若要把握朝鲜艺术特质的根柢，必要回归其自然，溯源其历史。且其特质在比较中，更鲜明了然。我愿在对比东亚三国即中国、日本与朝鲜的艺术中，寻访朝鲜的美。三国在同种东方气质下，共享同样的文化源流，却因自然与历史之别，孕生出色调迥然的艺术。

中国始终是坐享大陆的泱泱大国，江河浩荡、重岩叠嶂、原野无际。那里地老石坚，祁寒酷暑。想要在其中生存，势必要具备能与此等伟力抗衡的强韧精神；行走于那片土地上的人，必拥有安稳的步态与壮健的体格。那是雄伟大地的国度。诞生于中国的思想，不正是那传授大地智慧的儒教吗？

其民族富有异常坚忍的性情，是为安度现世而磨砺出的品质。殿堂楼阁亦巍峨而平正，屹然不动之态，似与大地同一尽期。（与那尖塔高耸的中世纪基督教建筑可谓绝好的对比：一则稳坐于大地，一则连缀向高空。儒教是现世的教诲，基督教则是来世的律法。）中国的历史，因而展现了这一广袤空间上的浩大兴亡。战伐凶烈、城壁高耸，划策亦深远，由此孕育出的独特文化，可自傲于任一时代。引领一世者，是驾驭时代之不屈意志的权化。如此繁衍出了幽玄的思想与宗教，出现了悠然博大的文学与诗歌，健实的绘画和工艺则紧随其后。那里的一切皆激越、厚重又极具锋芒，因其自然本身不包容暗弱之物。

从大陆渡海入日本，仅须航行一日有余，眼前的景致却有云泥之别。自然从博人浩叹的大陆移向引人怜惜的岛国，于是浊流转为清波，灰色的峰峦变为绿色的丘陵；自然延绵起伏的线条趋向平缓，原野之景被庭园的芳草取代；浪涛的咆哮转为湖滨的细语，微风在松梢上歌唱。空气潮润，土质疏软，气候温和。这片国土被大海围守，自然柔化了人情。历史在如此环境下，何生苦楚？民族无外寇之忧，帝王皇权安稳。对于性静情逸的民族，这座孤岛不啻乐园。生活的余

裕让人耽迷情趣，耗度人生于嗜好，莫此为甚。人们不重力量、分量之强，内心则盈满对美、乐的柔情。他们的生命里不具备与残酷自然抗衡的力量，因生活只须顺服于温柔静稳的自然。

在这一霄壤之间，朝鲜又居于何位？那里既非大陆也非岛国，而是一座半岛——这一事实，也注定了她的国运。南面环绕多岛的海域，泽惠生活以些许惬意；北方却被大陆的强势力量压制，不得安稳。人们惑于该去何处找寻永恒的安身之所。视线前方是一派和煦暖阳，背后却传来寒风凛冽的咆哮；渴望自由的心朝向大海，身体却与大陆紧紧捆绑。于他们，此地实非一片平安的国土，安乐与强盛之阙如，正是其历史不可避免的命数。外力的压迫接连不断，一国的和平无以维系。与不知外寇为何物的日本相较，境遇之别，不啻云泥。朝鲜的历史实为对外的历史。"事大"[1]之风笼罩其上空，不得喘息。纵使新罗曾有过短暂的统一，须臾之间即成

1 事大：古代朝鲜半岛上新罗、高丽和朝鲜等三个王朝的外交政策。特指1392—1895年朝鲜王朝对中国明朝和清朝称臣纳贡的政策。"事大"一词最早出现在《周礼》《左传》《孟子》《韩非子》等中国先秦古籍中，而"事大主义"则是日本思想家福泽谕吉总结出来的概念。

追忆。人们从未停止对解放与独立的期盼，而当这份希望终被大地灭迹，无常幻灭感何以排解？于他们，大地上无可抱信之物，唯有托付希望于彼岸。他们将理想与希望匿于内心，现实则危之以动荡、不安、苦闷与悲哀。

那里的自然亦彰显寂寞之姿。峰峦形销骨立，草木稀疏颓萎。大地干涸，万物乏于润泽，家室昏蒙，人烟稀少。寄心于艺术时，他们真正诉求什么？那里呈露的美是哀伤之美。慰藉悲伤的唯有悲伤本身。哀伤之美正是他们亲切的挚友。唯有在艺术面前，他们得以铺陈心迹。民族在其悲惨的宿命下，希求被美温暖，以企及永恒无限之所。中国的艺术彰显意志，日本的艺术体现情趣，居于两者之间的朝鲜，其艺术则不得不背负悲哀的命数。

然我们不该蔑之以弱者的美。"最美的诗歌，咏唱最悲伤的心。"——若以雪莱的名句为镜鉴去折射朝鲜艺术的美，则那正是美的极致之姿。耶稣有言，"哀恸的人必得安慰"[1]，可见悲哀是被神意加护的悲哀。神不忘抚慰哀恸之人，他们牵动了祂的心。悲伤何以创造美形？又何以富有如此恸动人心

1　出自《圣经·马太福音》第5章第4节："哀恸的人有福了！因为他们必得安慰。"

的力量？因那是神心中怀想的悲伤。强者以己为尊，乐者以自然为宗，哀者，则寄心于神。艺术之美在悲哀中愈发澄明，是神无尽的温暖在无形中护佑了它。（看看人们有多深爱悲剧吧。盖杰出的戏剧，几乎皆为悲剧。）

朝鲜民族啊，承受你被赋予的命数吧！在看不见的国度里，你是被温暖的子民。

<center>三</center>

这些刍荛之言，出自我期许就朝鲜之美的基本特质予读者以些许提示的本心。当然，若不能从其表现手法来辨明其艺术的径路，则遑论钩玄提微了。让我从另一个角度概览其特质。

一件艺术品的构成包含了诸般要素，其基调则不离三项：一为"形"，二为"色"，三为"线"。三者共同成就一件作品，却又各怀使命。三者的主次，取决于美自身欲展露的性质。就朝鲜的艺术而言，哪一项最能诉其衷曲？了悟这一点，也就了然了其特质。为此，我首先要依次论述这三要素各自

的性质。或许有人会将此举鄙为叠床架屋，我却以为，这对勾勒朝鲜之美是有助益的。

形的本意究竟为何，形之美又在诉说何种心迹？所谓形，必然意指安定之形。不安定的形样泄漏了不安的心，从而败坏了美。形欲成美的要素，安稳之态是先决条件。然安定要如何保全？当获得安然于大地之上最确当的姿态，安定便有了。隶属大地的形，预示了健全、稳固、确当而严正的美。欲于作品中展露力量之美，则最应求诸于形。

强大的民族若信奉以大地为宗的教律，其艺术必然是形的艺术。中国就是绝好的一例。拥有博大之自然、悠长之历史，又信奉大地之儒教的华夏民族无疑是强韧的，他们牢牢地踩在大地上。横卧于大地的安定之态，必然是其内心的表征。中国艺术在造型上的庄严之美，如此卓绝。从那传自周代的铜器，到一切建筑乃至器物，造型无不呈露惊人的力量感。反观安乐的日本、寂寞的朝鲜，必不会在强韧稳固中诉诸形之美。为阐明这一点，我将笔端移向色彩所揭示的美的特质。

"安定"之于形，正如"美好"之于色彩，是必然的联系。而美好，则莫不暗示了欢喜之情、平和之心。那是装饰

大地，同时也感受于大地的色彩，是生机盎然的华美之姿。欲于美中表达快乐感情的人，谅必会主动求诸于美好的色彩。色彩，无疑是表曝快乐平和之内心最适切的道路。

被自然眷顾、生活安顺的民族，其艺术理应是色彩的艺术。放眼东洋，适得其位者非日本莫属。温和的气候，花繁锦簇、草木滴水的自然下孕育的色彩，如何能是清冷的？欢悦之色，温柔多彩之色，那人们称之为"绫锦"的绫罗绸缎所反映的心境，正是这一民族的写照。色彩在日本这一国度得到了最大程度的丰富、眷顾和释放。放眼世界，哪国的女性，能像日本女人那样拥有如此绚烂多彩的和服？[1] 纯粹的日本画家，莫不是色彩家。在光悦、宗达、乾山这些画家的笔下，色彩之丰令人赞叹。（这一特质并不限于日本。以喜乐之情为上的画家，皆为色彩的门徒。譬如意大利的威尼斯画派，还有去今未远的雷诺阿，亦是光耀色彩之门楣者。）而浸染于寂寞情感中的朝鲜，对色彩是否拥有如日本那样的爱意？论及这一点之前，我还要就艺术的第三要素，也即线条，撮述一二。

1　日本古代女性的和服多以植物染色，色彩丰富。

色彩以"美好"为上，线条则以"纤细"为佳。宽厚的线条更接近形的一途，已偏离了线的本意。纤细也涵盖了纤长之意，后者同样是对线的诠释。如何能成就这一点？直线是两点之间的最短距离，因而，线的真意不在直线，曲线方能表其心声。纤长的线以曲线为代表，线之美因而也是曲线之美。

当我们思量线的本意，不能不感到它与形的本质正相反。形受制于自身重量而始终面朝大地，线则由一点向外延展。那绝非如形一般横卧于大地的姿态，而是欲腾离尘表，与之彻底分别的心境。它内心所向，是现世未有之物。若形拥有的是力量，那么线彰显的便是孤独。曲线随风摇曳，象征着外力胁迫下内心的动摇、不安。挣脱大地的欲望，是被现世之无常压迫的表征。延绵伸展，仿佛心有所向，蜿蜒身姿，暗示了与此世无以断尽的牵绊。这正是求索于彼岸而受苦于尘土者的姿态。线条是诉说寂寞的线条。

倘不被许之以力量与欢愉，而只能委身于悲苦的宿命，则其孕生的艺术，相较于色彩或形，必然以线条为首。因除此之外，再无更适切的表达。作品的艺术性以线条为最的实例，朝鲜之物堪为绝佳的代表。无有比之更爱曲线的民族了。

从其心境、自然、建筑、雕塑、音乐到器物的一切，皆有线条流淌其中。下一节里，我将论述其中最显著的一例。

是在怎样的法则之下，让东洋三国不同的民族间呈现如此迥异的自然、历史与艺术？对此我茫然无解，却惊异于这一事实。大陆、岛国、半岛，一则安稳于大地，一则以大地为喜乐，一则欲脱出于大地。第一条路强悍，第二条路欢悦，第三条路孤寂。强者择形，乐者取色，孤者从线；强悍用以崇拜，欢悦用以玩索，孤寂用以安慰。它们各自承受不同的命数，然神心无偏宠，在美的国度里将它们结缘。

朝鲜诸友啊，切不可漫然诅咒自身的命运。频频祷告，满怀向往，思慕彼岸——内心的这份寂寞，神会赐予一颗涌泪的心。神断然不会忘记抚慰，不，神正是那心的慰藉本身。哪怕遭举世的欺压和凌辱，有一人永不会背信于她，那便是万能的神。还有比之更完满的伙伴吗？对于民族内心的渴求，神已许下回应的承诺，断无偏谬。在美的国度，那民族已垂之永久，只要她的艺术永在，民族便不灭。朝鲜的艺术活在神的爱意里，对此我坚信不疑。

四

　　我已论述了朝鲜历史的苦闷之性、艺术的悲哀之美，以及其民族将心魂托栖于线条——而非形或色——的明智之举。接下来，我必须为这抽象的概论，添补实证。

　　让我们去寻访朝鲜的主都，登上南山，展望那市街之景吧。映入眼帘的，乃屋檐连绵而成的曲线之波。若从中窥见直线的屋顶，则可断言那是源自日本或者西洋的建筑。这与我们在东京的小山岗上瞭望市街时满目直线的景象，有云泥之别。曲线的波纹体现了内心的动摇不安。都市与其说横卧于尘表，莫如说在随波浮漾。凝视它们，让人遥想彼岸的清波拍岸有声。

　　不妨回想法隆寺所藏的百济观音，或是那秘藏于梦殿的观音立像吧。请去亲睹那微微颔首的头部曲线沿着肩膀静静蜿蜒至足底的颀长身姿，尤其她的侧面，美不可言。那与其说是一尊形样，莫如说是一根流动的线条。连那下垂的衣襟也处于流动之中。制作者为何没有依凭一般的形式，而是赋予她纤细的躯干、修长的身型、引人怀想的风情，以及延绵流动的线条？我不能不感怀于在朝鲜民族血液里深刻蕴藏、

又无以撼动的特殊性情。

与新罗的首都庆州隔着数里的吐含山上，保留着一座知名的石窟庵。相传是景德王朝的金大城所作。石窟内围绕中央的释迦牟尼像，共刻有近四十座浮雕佛像，让人叹服，坚致的石头也浮现出柔静的光。特别是窟内的十一面观音像、四女菩萨像、十大弟子像，刻画得如此美。而光耀那美的，同样是流动的数条曲线。于出水莲花上冥思的姿态将心秘于内。他们正是这一民族至亲的兄弟姐妹。在人烟稀少的山坡上的晦暗石窟内，释迦牟尼默坐于中央，洞观一切，心怀慈念，予众生以安宁的休息地。

说到庆州，让我无法忘怀的，是奉德寺里的那口梵钟。放眼东洋，恐无出其右者。江原道五台山上的上院寺中亦有一口很美的梵钟。去看看这些钟面上浮雕的飞天图样吧。天女之衣与祥云各自舞出波纹，此等绝美之姿，世间罕有。它们与其说是"形样"，莫如说是"纹样"。

回溯历史，大同江附近发现的高丽时代壁画亦是好例。那样式或许摹写自中国，其韵致却脱胎朝鲜。观其天女图样，或那四神图 —— 玄武（北）、朱雀（南）、青龙（东）与白虎（西），虽是代表守护亡灵的神力，其美却与体量无涉，甚至

可说，那图样是线条创造的。纤长的曲线支配着一切。那是由线条构成的极端事例。

我们并不只在建筑、雕塑和绘画上感受到这一特质。譬如朝鲜最古老的天文台——位于庆州的瞻星台，同样呈露优美的曲线。到工艺品上，朝鲜的曲线更不知凡几，其中又以陶瓷器为最。取酒瓶为例，往往肩颈纤长，瓶口仿佛从根部向上蜿蜒而缀于高处，手柄同样细长。李王家所藏的"童子葡萄纹釉里红镶嵌[1]青瓷瓶"，正是杰出的代表。纤细修长的特点造就了不安定的形，却完满地成就了线的美。细长的造型在实用性上诚然是不足取的，然人们对现世并无希求。寄心于曲线乃至不惜脱弃现实之求的心理，不可无视。即便从那置于地上、造型平稳的钵器中，亦可管窥这一心理。接触地表的圈足如此之小，口沿则描绘着静谧的曲线。而那几乎只具胴体的大罐，同样潜藏着这份冲虚之性。试想朝鲜的罐子中最具代表性的形态为何？它并不似中国的罐子那样圆满

1　镶嵌：一种刻花填彩工艺。先在瓷胎表面刻花或模印出图案的线条，并剔刮去图案内的瓷泥，在剔除部位堆填白、黑或赭土，再经过素烧后罩青釉烧成。镶嵌工艺在朝鲜半岛最早用于青铜器或漆器，至高丽时代的镶嵌青瓷时最为盛行。镶嵌颜料烧制后呈现的黑白两色与青瓷自身的青色浑融一体，形成古朴、浑厚的美感。

而安定，其个头往往更高，腰至足底的身姿异常纤细。而底部的小圈足斜削的这一表征，更损其安定。这绝非为放置于尘表的形态，却是真真切切的朝鲜之姿。为何如此寄心于线条？我以为，这一民族所经历的悲苦，也无意中诱其在此泄漏了心迹。

无友朋可凭靠、可诉衷肠的寂寞隐晦于心底，内向的静默之美便应运而生。让图样隐于内的镶嵌手法在朝鲜得以盛行，无疑是必然的。以朴质谨饬的白或黑，隐隐将图样沉潜于幽淡柔静的青瓷胎土中，这是何等心境？镶嵌手法不仅现于陶瓷器中，在他们所好的铁器上，也常见通过嵌银将图样隐于内的手法。

对于朝鲜的陶瓷器，最堪瞩目的一点，恐怕是它们几乎都以"还原焰"而非"氧化焰"烧成。还原焰是烟雾浓重的熏烧过程。此举乃其心之所向。强烈明艳的火焰并不为他们所熟悉。他们借助烟将面沉于内，静静倾诉其涠泪的心。不，应当说这是唯一应合他们心境的手法。在此呈露的，是隐秘的美。器物在淡淡水色的釉料中将光芒消隐，静静伫立，惹人哀矜。此种心境，与属意于氧化烧的日本陶工呈何等鲜明的对比。一则幽暗，一则明艳，揭示两种迥然的生活状态。

我们乐于建造光源丰富、四面为窗的房子，朝鲜人则以门墙高厚、小窗微明之所为家。

并非只有陶瓷器以线的要素取胜。譬如那常见的高丽朝匙子，造型几如流动的线条。那是朝鲜人日常的器具，且绝非个例。目力所及，朝鲜的曲线随处得见。桌椅的脚、小刀的鞘、抽屉的拉环、折扇的图样，皆能管窥此番心境。那被踩踏的足袋，沾染泥泞的鞋边，亦贯通着曲线的血脉。眼力了得的人，能从日常器具上了悟民族的希愿，乃至一国的历史和自然。若不得曲线的密意，我们就无法走进朝鲜的心魂。

五

我已逐步阐明了朝鲜艺术的内涵。为了进一步清晰其特质，我将再列举两三桩显著事实，以展陈我的观点。

不妨先详察图样中的信息。朝鲜固有的图样中，尤以"柳荫水禽"和"云鹤"之纹出名，这些图样可谓"高丽烧"的代表。为何朝鲜人乐于描绘�F柳和水禽，爱慕云朵与仙鹤？其答案恐怕是昭然若揭的。盖世间草木千百种，却不见

如柳枝般修长纤细者。窈窕流动的线条，暗示了一颗于无常世间不得休憩的心。柳枝道尽了朝鲜图样的特质。在柳荫边嬉戏的水禽又如何？水的流动即线的流动，禽鸟随之飘流沉转，无依无凭。永不止息的水流，永不上岸的水禽，这正是半岛民族内心经验的表征。如此寂寥而优美的图样，去何处找寻？人们常能在岸边稀疏生长的浮草边上目睹这等景象。

云鹤图样亦复如是。无垠青空中漂浮的一两朵孤云，漫无目的、萧萧其羽的两三头仙鹤——当在幽淡沉静的水色表面目睹此景，不禁引人悬想那暮霭中回响的三两哀鸣声，追随那不可踪迹的飞鸟痕。鸟类千百种，却不见如仙鹤般细羽长腿的。图样是心性的投射。这是附会之想吗？我以为其中隐秘着必然性。

在此，我缕述了线是支配朝鲜艺术的特质，倘再添补另两大要素——形与色——之乏的实证，则更能固树我的见解。然至于形，我感到已无必要赘言了。因纤细的曲线和颀长的姿态，与安定的形之美相去甚远，自无待而言。美若被线支配，即意味着形之力量的阙如。而就朝鲜艺术中色彩的欠乏，且由我再张大其绪，以论证这民族择线条为其表达之道的必然性。

中国和日本 —— 尤后者 —— 在着装上延展出纷繁色彩，为何邻国朝鲜异乎于此？他们总是一身纯白，抑或极不起眼的淡淡水色。黄发垂髫，皆素裹。纵览世界，罕有此等奇观。我非史学家，无从断言这一服饰制度缘何而起，然白服即丧服，乃不争之事实，那是寂寥而深虑的心之表征。着白服的人民，永在服丧。苦难深重而无处倚靠的历史经验，与裹白衣的习俗，不可谓不相伴。色彩的匮乏不正是生活缺少福乐的证明？倘朝鲜人破此通则而着起艳服，则是在快乐被允许的极少数场合。特例不外乎三种：其一，是在帝王贵族等有权势者身上。理由不言自明，这些人享有安定而幸福的生活；其二，是在庆祝或祭奠等喜庆场合。譬如婚礼，或者新年、端午时节，一年中共享凡尘之乐的时刻，人们得以脱去丧服；其三，是在纯真无邪、不知世间疾苦的孩童身上。唯有孩子，在一片白服中展现多姿色彩。事实上，在朝鲜目见的色彩，常予人以孩子般的无邪之感。然当福乐消泯，人们便重归丧服。准确说，正因福乐不常有，才让白衣成为常服。他们落身的现世，与色彩无缘。我们须了悟朝鲜寄心于线条，而非形或色，来表现其艺术背后的深意。

朝鲜人无福受享色彩的例子，也见于瓷器。瓷器色彩发

展的巅峰在明朝。所谓"釉上彩"的技法，让色彩争鸣绚烂之美。这一技法自大陆传入日本后，色彩愈发热闹了。无论九谷还是锅岛，[1] 皆以釉上彩为生命。釉上彩于中国和日本盛起，为何却在那堪为瓷器时代的李朝毫无建树？谅必是那里的人并无游心于色彩的闲暇。李朝有真正永恒的瓷器。然李朝瓷器若被施以色彩，也仅是蓝、铁砂及少量铜红，色调皆谨饬而审慎，少有秾艳明媚之色。我睹物感怀，不觉悬想制作者内心的孤寂之情。

让我就朝鲜人生活中喜乐的欠乏，再添补一例实证，便是供孩童游戏的玩具种类稀寡的事实。中国和日本在玩具、人偶种类上的繁夥，可谓举世闻名。被两国夹峙的朝鲜，却与之有泾渭之别。这一事实，与我前述的种种现象，不啻为表里。

陶瓷器中亦然。纵览世界，花瓶堪为用途最广的烧物 [2]

1　九谷（烧）是起源于日本江户时代九谷村（现石川县加贺市）的釉上彩绘陶瓷器。锅岛（烧）是17世纪至19世纪于锅岛藩（现为佐贺县与长崎县的一部分）的藩窑生产的高级瓷器。

2　烧物：以土或石为原料制作，经窑炉烧制成的陶瓷器、炻器和土器，自古在日语中被统称为"烧物"。值得一提的是，"烧物"与"陶瓷（器）"两种说法错见于本书中，系照搬柳宗悦的原文之辞。柳宗悦两者混用，却似乎并非出于刻意区分的目的，更像是率性而为。

之一。然陶瓷器文化繁盛的朝鲜，却罕见花瓶，因人们并无赏玩烂漫鲜花的兴致。

将这一特质波连至音乐，更难置异辞。室内或路边，我在朝鲜耳闻过不少乐曲，每每为其中怆然物哀的情致而郁结难平。我以为朝鲜的线条，也流淌在那延绵悠远、虚渺不定的长音中。这份哀伤，与中国乐曲中那份近乎胀裂般的力量，适成强烈的对比。

六

至此，我的论述已略具仿佛，最后一睹眼前表曝的美之所示，便该就此住笔了。

自然作为一切的背景，尊定了朝鲜命运的方向。从大陆吹来的北风是不可抗的外力，压迫着朝鲜，为其历史定下苦难的基调，也注定了他们须长久忍受的悲苦境遇。他们落身的尘世，与自由、力量和欢愉无涉。心动摇不止，难享安宁，残存的希望唯有托栖于彼岸。无常现世的上空回响着他们的咏叹，这里的人民渴慕人情，憧憬着爱。

从如此心泉中涌溢出的艺术，会流向何方？一切美皆为哀伤之美。他们于美的世界里寻求可披心迹的密友。为此，他们必须另辟新路。形之力量与色彩的美不为他们所知，这一民族在艺术表现上走向第三条路，线是必然之选。剖露孑然一身的寂寥心迹，再没有比泪涌般的曲线更适切的了。于他们，曲线拥有无尽的密意。这一民族以曲线将一切美化。

　　那是满溢着情感、蜡泪流痕的曲线，是凡尘的苦闷者在彼岸追寻永恒的心之表征。任谁不触目悲感，为之垂泪。"人啊，请温暖我们"的哀求之音，宛然在耳。哀伤之美流露出内心的深锁紧压，却同时具有悸动人心的魅力。那美丽的姿态仿佛在呢喃："请靠近亲吻我吧。"而一旦靠近，任谁都不会离之弃之。那是引人触摸的曲线。于悲悯中交汇的心，又如何能生寒？即便朝鲜在其历史下孤立无援，在艺术中，她却收获了最珍贵的知己。国有尽期，艺术却是永恒的。

　　朝鲜诸友啊，你们求望于政变带来的独立，殊不知已在艺术之境实现了无以撼动的独立。如今正是为那永恒之物倾注心力的重要时刻，为何不予以这美的血脉更多温暖？试想那倒颓的雅典卫城的柱廊，国家无力重建它们，但那倒下的其中一片，却在卢浮宫里获得了不灭的命运。

朝鲜诸友啊，沉寂暗昧中仍有火种微明，请以此点燃心中的灯火，并以之为指引，回归你们先人的艺术吧。请相信，艺术的力量足以长久祖国的命运，使其生生不息。利剑终不敌美的力量，这一普世的原理，正是一切民族须牢固的信仰。

大正十一年（1922年）

「高丽」与「李朝」

一

高丽烧成名甚早。在宋代，"高丽"之名便远扬陶瓷的主阵地华夏。人们有感于它与中国青瓷迥异的美。静谧的青调蒙着湿意，图样的刻线仿佛流淌而下，有时则以白或黑的镶嵌手法沉埋楚楚可怜的纹样。偶见漆黑色的自在笔意。这些线条的形态皆温润端雅。在日本，自茶道兴盛以来，"云鹤"之名便被人们挂在嘴边。

明治末期，"高丽"的声望随着古都开城[1]和江华岛[2]古墓的屡次挖掘而再度高涨。令人叹服的杰作得以陆续沐浴天

1 开城：又名"开京""松都"，现为朝鲜民主主义人民共和国的第二大城市，亦为高丽朝的古都。1392年，李成桂取代高丽而建立朝鲜王朝，首都最初仍在开城。
2 江华岛：位于今韩国首尔特别市西北的岛屿。江华岛上分布着两座王陵、两座王妃陵、陵内里石室坟、许有全庙等很多高丽时代古坟。

光，一举成为李王家博物馆中无与伦比的藏品。窑口之谜也在全罗南道康津郡所在的古窑址被发现后真相大白，"高丽"因此扬名海外。放眼欧洲和美国，收藏高丽之作的美术馆不在少数。回溯这股风潮之始，乃因旅朝的数寄者[1]倾囊收集而起，他们众口一辞地宣说朝鲜的烧物非"高丽"莫属。诚然，无论新罗的土器还是李朝的青花瓷，在高丽烧面前，存在感都未免稀薄，收藏者寡也是意料之中。其时的市价便是最好的证明。

"高丽"的气品与优雅是昭然若揭的。素面、线雕、镶嵌、彩绘皆佳品迭出。日本人甚至把中国的白地黑花瓷器也统称为"绘高丽"。高丽烧从不会起争议，其名声至今不移。这份婉丽而优雅的美，谅必在任何时代都足以撩拨人心。

二

高丽烧的强项，莫不在于青瓷的色调。说来奇妙，中国的青瓷极易模仿。日本制品拿到中国，打上中国青瓷的名号

卖高价的例子并不鲜见。且受蒙骗的人愈多，赝品愈猖獗。砧青瓷[1]的伪作便是典型。反观高丽烧的秘色，却是如何也效仿不出的。诚如"秘色"之名，它独一无二，赝品的尝试鲜有成功者。"高丽"只可能出自高丽朝，有着独步世界烧物的清晰面相，不可冒犯。这样的烧物，拥有令人肃然起敬的美。

"高丽"独一无二的秘色来自何方？那无疑是天然所赐的恩惠。特殊的材料成就了"高丽"。他国得不到这色彩，因他们对材料的运用有人为造作的成分。日本和中国的青瓷与高丽之作相较，胎体和釉料皆有不同的出生。即便效仿，也无由逃脱自然的审判。稍有眼力的人，都能一眼区分"高丽"与赝品之别。

胎体之外，其色调也与窑的构造和烧制方式相连。倘溯本求源，其源头或许发自高丽人的心境。

1 砧青瓷：中国南宋龙泉窑产粉青釉色的青瓷，在日本被叫作砧青瓷。

三

如前所述，"高丽"的美雅，透出女性的特质，谁又会嫌厌呢？其美诉说着高丽文化的纯熟、纤柔之性，而不见粗野、素朴的特征。换言之，其彰显了艺术的高度和技术的成熟。另一方面，也暗藏技艺走入末路的危机。盖纤柔者往往乏气力，易流于纤弱。

然有一股力量守护着高丽烧免于落入这一险境。走访康津[1]的窑址，便可知当时的产量之盛，烧制之无造作。塑形者、纹饰者、挂釉者、烧窑者，各司其职。如此，纤柔的形制与纹样在无造作的烧制方式下，恢复了精气。事实上，每一窑的成功率只有约五成，败品不在少数。然若没有这些败品，成就不了高丽烧的美。无造作的烧制过程，让人为的伤重归自然的护佑。烧制中的失败仍是失败，但同时也是被自然之威力支配的证明。也正是这股力量，孕生了那些精彩的杰作。标准化的窑能得到水准均一的烧物，却无以成就出类拔萃的佳作。这是烧制方式受人为操控过甚所致。天然的焰

1　康津：韩国全罗南道南部的一个郡。有"青瓷之乡"的美誉。

火和烟气，极大地拯救了"高丽"。

四

　　"高丽"虽有素面、线雕、纹饰、镶嵌等多种装饰手法，却皆为青瓷一色，乏于变化。取每一手法的代表作，大抵可以窥一斑而知全豹。偶见黑釉之物，较之青瓷的数量则实不足道。

　　其中，初期素面无饰之作，仅以色调和形相醒人眼目，属青瓷中最为纯粹的一类，其色彩是"高丽"独有的。线雕的笔触则极尽纤柔，那曲线的美总叫人神驰。然这一手法取自宋窑，中国亦有线雕的精彩之作。高丽烧中是否有白瓷，并无定论。假设有，也难与中国之物区分，譬如所谓"绘高丽"的白地黑花瓷器，原是宋窑的产物。然施铁绘的高丽青瓷，彰显的是高丽自身的美，遂在日本博得"绘高丽"之美名，以致中国的白地黑花（铁绘）之作也被冠上了"绘高丽"的称号。

　　这其中，镶嵌的技法可谓高丽的独步。虽不可断言中国

陶瓷中绝无这一手法，却不见如高丽这般发展之盛，数量之夥，变化之丰。镶嵌委实是属于半岛的妙技。这一手法约始于高丽中期，延续至李朝。若究其源头，则可回溯至新罗土器上的印花纹。

镶嵌以刻画或模印实现，高丽烧多取前者，李朝物则以后者为主。由实物可知，镶嵌多以白土堆填，有时加埋黑土，偶见赭土。

五

镶嵌为何会兴盛于此地？不仅陶瓷如是，金银铜的镶嵌也常见于金属器。此外，石器、木器、漆器上也能目见这一装饰技法。连那土墙上都装嵌着图样。为何他们如此热衷这一技法？细究其中缘由，最终仍要归因于民族的心理。饱含苦难的历史，致使一国把情感不断向内隐匿。如此想来，向内侧装嵌图样，以静谧而克制的手法表现美，便是他们必然的选择。镶嵌的技法呼应了这片国土的心境。

以结果论，这一手法深化了图样的美。因它并不直接表

现人的力量，而是人的棱角经自然柔化后的呈现。图样通过雕琢间接呈露，又经过填埋的手法，将创作进一步间接化。如此得到的图样，罩上釉料后，更添静谧的气质。间接的表达赋予它自然的美。镶嵌才是传递高丽之心的最佳途径。颂扬其为谦卑的美也不为过。

工匠们擅用这一手法描绘云纹、鹤纹。天空中的浮云与飞鸟之图样，最能披露他们的心绪。有时则是随风飘荡的柳条、随流波起伏的水禽，透着一抹寂寥。这是他们内心的表征。秋日的野菊亦是他们钟意的题材，这些小花何尝不寄托着他们的情思？强盛的中国不会在这类图样中寄寓美。然美与寂寥是深深联结的。蒙着湿意的青瓷秘色，仿佛暗含着泪水。

六

然论及"高丽"的美，只谈青瓷之色不足取，止步于纹样亦失之偏颇。形乃占据了其美的半壁江山。

高丽青瓷的形制中，直线阙如，曲线成其一大要素。那

仿佛流动般的轮廓，与其说构筑了形，莫如说活化了线条，故多见优雅纤细之姿，而绝无强势犀利的气场。

其与中国陶瓷那坚牢强健的造型之别，不啻云泥。高丽的烧物并不扎根于大地，可谓欲腾离尘表之心境的表征，庞大的体量，强健、锐利之气，皆不见于高丽之物。

那是温雅、静稳、亲切的美，与中国之物诚可谓大相径庭。然这一不同，只是在诉说高丽烧的柔弱之性吗？

我们可以说，这柔弱中彰显了美的深度。不仅限于高丽的青瓷，这是朝鲜的烧物共有的特性。

七

嗣后至李朝，"三岛"继承了高丽青瓷的特质。过去学界认为"三岛"亦是高丽的产物，然准确来说，它始于高丽末期，成形于李朝。另有批评家宣说"三岛"是青瓷的秘色失传后没落的结果。这一评价是否妥当？这是以青瓷之色为重的视角使然，然何以不能独立地审视"三岛"的美呢？即便它在工艺上是青瓷衰微的结果，从美的角度，是否也因此降

格了呢？我不敢苟同，甚至要赞美，"三岛"的出现，让朝鲜烧物之历史，转为一新。

"三岛"为何意？又是何人命名的？在朝鲜当地并无这一称呼，谅必出自日本茶人之口。一般认为它由来于"三岛历"[1]，因镶嵌的纹样相类于三岛历的文字而得名，故亦有"历手"之称。这些通说有多少可信度呢？新近的说法是，其名源自对州[2]与半岛之间的三座岛屿。诚然在工艺领域，以地名命名的方式并不鲜见。历史学家则认为是商船经由三岛停靠日本而得名。

至若"高丽"与"三岛"的异趣，则后者以白化妆技法为特色。

绘三岛、雕三岛、镶嵌三岛、线三岛、刷毛三岛，三岛茶碗的种类繁夥，分别代表了描画、线雕、镶嵌、重叠线圈、刷纹的装饰手法，各异其趣。在素胎上涂抹白土，则是它们的共性。"高丽"为纯青瓷，故不施白化妆土。而"三岛"的

1 三岛历：江户时代，由历师河合家独创，于静冈县三岛市的三岛大社颁布的历法。是日本所印刷的最古老的假名文字历。如今为三岛市文化遗产。
2 对州：日本古代的令制国之一，属西海道，又称对马国。对州的领域即为现在长崎县所属的对马岛。

白化妆技法，也非厚涂，往往只抹薄薄一层。这一手法最初是为遮掩素胎之色而创，故有"化妆"之意。为此，有人认为"三岛"的出现，实则是为遮蔽青瓷发色的衰萎。然以此蔑弃"三岛"，是否可取？莫不如说，白土的淡妆，更弥增其韵味。

八

高丽青瓷虽少见粉饰过甚之物，整体却透着贵族的色调。美物不免引人浮想贵夫人之姿。虽能感受到高贵的气品，却难免流于纤弱。高丽青瓷透着都市的洗练之美，"三岛"则与之相异。这与朝代的迭变不无关系。风格回归朴野，力度增强了。工匠们悠然自得地制作，重返遥远的自然之境，人仿佛从都市步入乡野。形更显强韧，手法上，无造作而大胆之作增多了，与"高丽"相较，平添阳刚的男子气概。故好婉丽的人，多喜高丽之物。然在美中寻求涩味的人，必是把"三岛"置于高位的。高丽青瓷的茶器不堪用，然至"三岛"，则皆可归于茶器的名下。茶人最早注意到了这一点。

"三岛"的特质，端在于"下手"[1]。较之于官器，更彰显民器之野趣。"镶嵌三岛"中偶见"长兴""礼宾""内胆"等字样，乃为官署之名，然即便这类可归于官器之作，仍比"高丽"更率性自由，带着自然的风雅。其色调也是涩的，故论韵味之深，非"三岛"莫属。茶人爱不释手，良有以也。从"茶"的立场论，"三岛"比"高丽"拥有更深阔的美。"高丽"则过于精美了。

九

　　冠以"历手""刷毛目"[2]之名的茶碗，颇早就传到了日本。茶人对其推崇备至，乃至跻入"名物"之列的不在少数。约十五年前，鸡龙山的古窑口发现了一批形制丰富的三岛器，

1　柳宗悦在《工艺之道》一书中对"下手"做过如下说明："所谓'下'，为'同等'之意；所谓'手'，是'品质'之意。也就是'同等的''普通的'，即我们称之为'普通使用的'，是指每天必需的实用品。在这无名款的、便宜的、大量的、普通的物品中蕴含着美，我想这或许是神意。(中略)美艺品以'珍品'为代表，民艺品则以'下手物'为代表。"
2　刷毛目："高丽茶碗"独特的装饰技法之一。以稻草或毛刷蘸取白色泥浆，以迅疾之势在胎体上刷一圈而成，展现力量与律动感，以及朴拙的韵味。

迅速助长了它的名声。其中不少是我们不曾闻知的，也自有不逊于"名物"之作。初期的茶人谅必会对它们青睐有加。

去窑口考察，就会知道这些名器的数量之夥，乃至几座山丘都埋满着残片。这绝非出自一代名工之手的孤品，不过是当时随见的平凡之物，却在平凡中成就了精彩的韵味。品相有好坏之分，却无一丑陋之作。须留意，美物往往是如此成就的。鸡龙山的这些古陶瓷，还未见日本"乐"茶碗那般的游嬉之心，是正统的烧物。

试以"刷毛目"为例，其韵味之妙，让不少人以为它是为美而刻意为之，其实非也。素胎的性质使直接浸挂白化妆土的方式极易剥落和开裂，故改用毛刷涂刷，以使之与素胎交融。可见，受限于材料所选的手法却成就了品物的一大优势，因其具有必然性。日本有这类刷毛目的仿作，却无以企及原作。为何？他们从一开始就追求奔放的毛刷效果。这一动机，不见材料所趋的必然性，只有对人之自由的任意主张。反观原作，则发自于抑制人的自由之处，诞生于对自然召唤

的顺从之下。韵味深厚的"三岛手"[1]，绝非刻意追求韵味的肤浅之作，如此才能成就茶器。

十

相对于"高丽"众口一辞的赞誉，李朝之物长久以来遭遇冷落。以致秀逸的三岛器，曾一度被推想为高丽的产物。殊不知，其后的李朝时代，正是陶瓷史上难能可贵的一章。世人对此的认知却很晚。吾等最初为之惊叹、为之感到亲切时，对之青眼相加的同好付诸阙如，我们甚至被鄙为不识货的傻瓜。在高价的"高丽"面前，李朝之物贱如草芥，连著名的历史学家都公然宣称李朝之物无甚可观。直到二十五年前，都是如此。唯在吾等眼中，李朝之物较之名声显赫的高丽之作更优秀。这一直观至今不移。然近来李朝之物的价位，

1 三岛手：粉青砂器的一种。技法是在与青瓷相同或灰黑色的胎面上雕刻或模印纹样，然后以白化妆土填埋，再施一层透明釉烧制。为高丽王朝末期、李朝初期代表技法，后流传到日本并受到各阶层喜爱。原文"三岛""三岛手"两种用法皆有，指同一种器具，但"三岛手"的说法更强调技法和纹样。

已涨到近乎病态的高价，叫人不胜唏嘘。人竟能在短短四分之一世纪里，一百八十度地转变态度。然这一趋势绝非健康，不过是追逐流行的结果。病态的流行又如何能产生健全的理解呢？对于"李朝"的美，应有更妥当的认识。

对"李朝"的理解如此落后，原因很多，难一一穷指。若强举大的，似无出"高丽"的外表较之于"李朝"更婉丽，工艺上也更凸显美感。优美易识别，精雅又是大众易通解的。何况，高丽之作产生于文化纯熟时期，其洗练的形制总能撩拨人心。喜欢"高丽"，并不需要过多的美学修养，故在西方亦如是。纵览出版物，亦能一目了然。但这并不意味着李朝之物的价值低贱。我相信，终有一天对两者的评价会颠倒，申述"李朝"之深刻的人，终将出现。

我绝无意贬损"高丽"的价值，唯愿主张，优于"高丽"的作品中，"李朝"值得被论述。迄今为止，尚无人率直地断言这一真理。然在陶瓷的美学上，我们理当大胆地承认它。

十一

　　朝鲜陶瓷的历史，在新罗到高丽期间有了显著发展；从高丽迈入李朝，则又迎来一次新的跃进。李朝的烧物种类颇夥，前述的"三岛手"之外，另有黑釉、青花、铁砂釉、铜红釉（釉里红）的烧物以及瓦器，变化之丰，远胜于"高丽"。包含坚手[1]在内的白素面瓷器的成就，更是前代所未睹的。其中以被认为受明朝瓷器影响的青花为最。高丽朝对应中国的宋元，李朝则对应明清两代。李朝约持续了五百年。

　　须特书一笔的是，李朝烧物虽发端于明瓷，却不见对后者的模仿痕迹。比之华夏要羸弱得多的半岛，何以有这股独自的伟力？史学家们宣说朝鲜的文化不过是对华夏的追从，然至少在陶瓷器领域并非如此。明瓷固然精彩，强健锐利有余，李朝之作布列其前，却是毫不逊色的。安静而抑制的性情，自成无以动摇的价值——其烧物便是最好的证明。细想来，如此特立独行的品物，举世罕有。

　　倘艺术能体现一国的文化程度，朝鲜又何以是哀伤之

1　坚手：指完全烧结而胎质坚硬的烧物。

国？至少其陶瓷器凛然地彰显了国的存在。

与日本不同，朝鲜本无赏玩器物的风俗。在朝鲜人眼中，那不过是出自凡猥之手的杂货。综观古墓的出土品，器物也并不多见。晚近以前，朝鲜并无本国器物的藏家，连研究它们的史学家也不见一人。对这一领域的探求，几乎皆来自热爱陶瓷的日本人的馈赠。这正是其最不可思议的命数。制作者来自朝鲜民族无疑，看懂它们的却总是日本人。在日本价值万贯的井户茶碗[1]，乃出自半岛人之手——区区茶饭碗，在日本茶人的锐眼下却成就了名器，说他们是这茶碗的"再生父母"也不为过。我的这篇小文，倘有为朝鲜的陶瓷辩护之功，或许也是因了某种宿缘。

1 井户茶碗：产于朝鲜半岛南部的茶碗。原是一般民窑烧造的杂器，外形粗粝，呈枇杷色，传入日本后因受到茶人喜爱转作茶碗。日本桃山时代以后，井户茶碗备受推崇，千利休的弟子山上宗二（1544—1590）在《山上宗二记》中记载："井户茶碗是天下第一的朝鲜茶碗。"

十二

究竟是何种力量让"李朝"独立于"高丽"？探求远因，我以为可诉诸两点，一是政治，一是宗教。

李成桂掌权，一手终结了高丽朝。这一新的气象，自不会甘愿蹈武高丽的文化。开城与旧都不同。满月台上的月光依旧，曾摆满高丽器的酒宴却不复有。一国迈入新的王朝。对于心思细腻的高丽人，这股力量或许过于粗野了，然这雄性的力量，转变了一切艺术的方向。陶瓷的面貌焕然一新，尤其是瓷器。强盛的国势有所衰退，新的政权唤求新的样式，明瓷正是绝好的启示。

然这文化面貌的嬗变，乃是信仰的异变所致——新王朝弹压佛教。从新罗至高丽，华严宗与禅宗二教拥有一段光辉的历史，至李朝则急速地衰萎，取而代之以儒教的兴起。这其中不乏政治的意图。憧憬净土的信仰，转为安于大地的道德律令。民族脱去想象的翅膀，让双脚切实地踩在大地上。

"高丽"中鲜见的直线，在"李朝"上得到了加强。这是道德濡染美时的一大表征。形态纤长的"高丽"到了"李朝"，增添了圆润和丰腴。将高丽的水瓶与李朝的罐并置，最

能感受这一变化。蒙着湿意的青瓷，转为更明丽的白瓷之肌；柔美静谧的镶嵌纹样，转向粗疏无造作的手绘图案；精巧洗练的技艺，则回归本真自然。这些趋势，无不赋予器物健康之性。李朝统领了自身的烧物，抑或说，它们无疑属于李朝。

十三

我已对"三岛"略缀数语，在此让我从瓷器开始论述。李朝瓷器中，铁砂釉的历史颇悠久。其时，钴蓝釉料谅必不易入手，铁绣花的兴盛当有这一原因。"李朝"的古作中，可见铁砂釉与钴蓝釉并用之物，单纯施钴蓝釉的青花瓷，则至李朝中期以降才渐隆盛，而使用铁砂釉的窑口，当有不少。大体来看，施铁砂釉的素胎以灰白为主，并非纯白或青白。铁之黑凸显图案的张力和冲击力，大罐上常见的龙纹便是典型。

其次是以铜为原料的釉里红。那里不见如中国般凌厉的赤红，其红呈露沉静之气。釉里红的手法于高丽朝就有，在白瓷上仅以铜红一色描绘图案，则始于李朝。然从现存的实物推断，数量不可谓多，远不及铁砂，人们所以珍重待之也

以此。至于釉里红出自哪个窑口，有人推断是在开城附近，却迄今无人穷其底，探个究竟。釉里红的图案以莲花纹为代表，与铁砂釉的龙纹好有一比；器型则大多为罐和德利[1]，品种极少。

纵观李朝瓷器，以青花的数量为最。这要归因于分院[2]这一大窑口的隆盛。分院堪比中国的景德镇，朝鲜的青花瓷大抵出自这里。平壤附近的成川虽也小有名气，却不可与分院相伯仲。

此地出产的青花瓷，不仅图样纷繁，种类也可谓包罗万象。釉里红瓷局限于罐和德利，青花瓷则还包含盘皿、盖物、砚滴、盒、钵、碗、片口[3]、扁壶、烟管、笔筒、笔洗、盛台、烛台、化妆具等日常用具，论品类数量，堪为朝鲜烧物之最。然有意思的是，李朝的青花瓷和白瓷中，盘皿类极少，这一点与中日两国迥然有别。"高丽"和"三岛"不乏这一器

1 德利：一种细颈鼓腹的酒器。

2 分院：李朝时期的官窑。窑口位于京畿道广州，距离朝鲜时期首都汉阳较近。直到朝鲜王朝末期1883年瓷窑民营化以前，分院都是朝鲜半岛唯一的官窑管理机构。

3 片口：形状像瓢的容器。在中国古代与之类似的为"匜"，又叫"马盂"，最早为古礼器中的盥洗用器，后进入日常生活后依然长期沿用，常作为酒器出现。

型，为何"李朝"不青睐它呢？

图样的变化也委实多端。题材以山水和花鸟为主，另有动物、草木的意趣，以及"十长生"等吉祥寓意。亦不乏文字，抑或线条的表达。与中国和西洋的烧物有别而与日本相类之处，则在于人物图样的欠乏。

对于这类青花瓷，自然引人浮想结合釉里红的品物。它们因现存数量稀少而珍贵。铜红增添了纹样的色彩，更彰显其美，即便是楚楚可人的小品，用心却不显小。倘是罐类的大作，更能升华物的美。牡丹纹便是一个好例。

十四

李朝之作中，白瓷同样不可忽视。白瓷的历史并不浅，但制作贯通整个李朝时代，却属罕见。李朝的白瓷以青白瓷为主，微微泛出的青调是魅力所在。

尤堪一说的，是它们虽被称为瓷器，却异于中国明瓷的通透质感，李朝白瓷的泥料中混杂着碎石，称它们为半瓷器则更为确当。那常见的开片裂纹，便是其土质的反馈，纯瓷

胎则不至于此。李朝瓷器的特异之处，与其半瓷之性密不可分。温润沉稳的气质，与明瓷的锐利强势，有着泾渭之别。甚至引人浮想两者的温度差。如前所述，李朝之白并非纯白，微微蒙着青调，予人以沉静之感。如此温暖的白瓷，别处不曾见过。

朝鲜人对这白瓷很是偏爱，且不论他们的祭器几乎皆为白瓷，日常器物的白瓷种类亦颇夥。那份清净引人感怀他们内心的澄澈。其美还在于形。图绘虽不乏讨喜之作，白一色与美之形的结合，却让人感慨足矣。想来，追随美，最终会心安于这无饰的境地。

素面无饰的有色瓷器有三种：黑釉、铜红釉与琉璃釉。铁黑一色的烧物自高丽朝既有，嗣后至李朝，瓷胎上挂黑釉则呈露了一种新的语言。李朝黑釉以倒角形制为代表，其中混入蓝彩的壶罐和德利数量最夥。虽亦有天目盏风格的漆黑之作，呈褐色的仍是主流。这类作品受大众喜爱，多在民间被用以杂器，将来想必会受到更多人的重视吧。偶能遇到线雕之作，以及铁釉上以刷毛薄刷成型的品物。

其次，整体施铜红釉的瓷器，数量极少。色泽一如既往地呈露静稳的红调，抑或称之为沉静的桃色更确当。铜的成

分使之在窑变时，偶能发绿色。

除此之外还有琉璃釉。其中德利型已属大作，而小壶、砚滴等小品的数量更甚，其上常能目见线雕的手法。

十五

李朝的陶器又如何？在日本，陶器的形制和图样之丰富，远甚于瓷器，朝鲜则截然相反。许是因为分院的瓷器过于繁荣了。然我们依然可将李朝的陶器分为两大类："会宁"陶器和粗陶器。

位于咸镜道的会宁窑与明川窑同属一脉，其出产的陶器施厚实的草木灰釉，烧成后釉面失透。白色之外，常能目见在铁分作用下呈露的海鼠釉色，料想这类陶器最早起源于中国的元窑。其形制和釉色，引人遥想寒冷的北国。日本东北地区的窑口几乎皆使用海鼠釉，应是受了会宁窑的影响。会宁窑多出产钵器，器身上部微微向内收拢，成其形制的一大特色，谅必是为保存食物而自然召唤出的器型。

这类陶器的窑口，往往拥有具体而特殊的传承。朝鲜另

有一大散见于整个半岛的粗陶器，器型多为渍物瓮，水瓮和钵器的数量亦颇夥。

北起咸北，南至全罗、庆尚两道，无处不见烧制粗陶器的窑场。这些体量庞大的所谓"粗陶"，同样精彩。它们烧制时往往挂一层极薄的灰釉，其上的纹样则以手指描画。至于大型的瓮器类，则左右手指同时转动，以做出对称的图样。这类粗陶器至今盛产，必能在市集上遇到。虽是杂器，其中亦有形和图样皆秀逸的品物。粗陶数量庞大而价格低廉，并不受人重视，然用顺手了自有其韵味，其美的价值，想必会在将来得到重新审视。

十六

朝鲜的烧物主要以拉坯成型，且是脚踢陶轮式，日本常见的手转陶轮式在朝鲜未见普及。本来，成型方式就不限于拉坯一种，模具注浆成型也为朝鲜人所用。

基本成型手法之外，手工的技法也值得一提。一则为透雕，一则为雕刻。前者多见于白瓷，有时也在白地上施钴蓝

釉或铜红釉色；器型则以笔筒类居多，偶见于枕类，亦有花盆和床榻等大作。雕刻技法则以砚滴类为主，金刚山、家屋、狮子、鲤鱼、青蛙、桃等造型是常见的主题。两种技法混用的作品也不鲜见，松鼠是他们偏爱的造型。

须补充的是，朝鲜在陶瓷器上如此发达，有两种屡见于中日邻国的技法，他们却绝不碰。一则为釉上彩，一则为绿釉。朝鲜竟无釉上彩，这与其衣物不染色的特点是否暗含着共性？在朝鲜，色彩如此欠乏，艳丽之色仅散见于王宫的建筑和孩童的衣装。绿釉同样阙如。朝鲜人既然在釉里红中用到了铜，料想他们并非不懂铜的性质，却从不曾尝试以铜烧制绿色，委实不可思议。

顺带一提，在日本屡见不鲜的流釉技法，却不知为何鲜见于朝鲜，中国也并不多见。

十七

但凡目见美丽的罐子、瓶子，吾等日本人总会马上联想到花瓶。那器型正适合插花，我们便妄想朝鲜人当乐于此道。

然事实非也，朝鲜并无插花的习惯。这些形似花瓶之器，实为实用品。罐类之用以大小区分，大件常用于存贮谷类和豆类，小件可存放各类食物，德利型则大抵用作酒器和油壶。他们的生活无涉点茶、插花的风流，一切器物都基于日用。

风流之气的阙如，由社会因素所致。民众惧于沉重的课税，故屈就于清贫的生活，历史上内讧外寇的横逆摧残，让生活蒙上了暗影。

然不可否认的是，基于实用而做的李朝之物，无一俗陋之作。李朝的工匠无意于风流雅致，却从其手中诞生了如此富有韵味的品物。人们或许鄙薄朝鲜人那欠乏风雅的现实生活，然对于其在实用品上抵达的美之高度，我们不该为之惊叹吗？当下的陶工在自我意识下工作，如何才能做出超越李朝之物？为美而做的现代陶瓷器，如何能胜过为用而生的"李朝"？

为功用所召唤，诚然是"李朝"的一大显著性质。无以致用之物，他们不会去碰。

而正是这一性质，确保了品物的美。在"李朝"上，我们找到了用美相即的好例。日本烧物的俗陋之处，正来自于对风流的追慕，这该引我们反思，过于注重趣味，必然会损伤美。

十八

分院属于官窑，受司饔院的管辖，能大量使用其时不易入手的钴蓝釉料也缘于此。除却宫廷御用品，分院出产的瓷器也广泛地流入民间。据窑址出土的实物推断，其制作经历了相当漫长而隆盛的时期。

李朝之物——尤以分院之物为代表——有一大意味深长的特征，那便是官窑品与民窑品间的差别微渺，也即所谓"上手""下手"之别并不大。这一点与别国殊异。而即便是"上手"的御用品，也不见过剩的装饰，遥想中国乾隆、雍正时期的陶瓷，未免让人愕然于两者的霄壤之别。李朝之物单纯而简素，无繁缛富丽之处，即便是仿中国官窑之作，也呈露安静的气质。李朝的烧物不拘小节，这一点与中日两国殊异。它们大都一以贯之，因单纯而呈露民器之趣。而恰是这一点，成就了李朝烧物的美。

撇开古代不谈，中世以降的任何一国的工艺品，官民之间的差异往往悬殊。李朝这一不可思议的例外该如何解释？我以为有两大原因。一般而言，器物上的差异至时代的末期会越发明显。中世以前，官民品的差异并不大，时代越往前，

形制和纹样往往越简素。李朝在历史阶段上属较新的时代，然纵观朝鲜的历史，改朝换代之少，可谓举世罕有。古老的传统得以守护，其因在此。以石工品为例，至今保留着汉代的样式。这一风习也赋予历史末期的李朝之作以极为简素的特质。因而即便是官窑品，也不见末期作中易见的繁杂倾向。这保障了美的安全。第二点，在于工匠们的生活、心境乃至制作方法，皆自然而纯粹，这使他们免于作为之伤。因而李朝之作，诞生于美丑分别之前。同理，也诞生于"上手"与"下手"的分别之前。这些作品并不知道两者的对立。这便是保全物之美的重要原因。

十九

不可思议的是，李朝在时间上居高丽之后，其品物却比后者更高古。它们不类末期之作，再一次回归自然之境。回归更钝拙、自然、率真的状态。一些品物甚至让人误以为是出自孩童之手。与这些天真、无造作、无执念的姿态相遇，不能不让人反思其与我们现状的迥然差别。反观我们的品物，

必须承认它们过于淫巧、炫技了。

我曾近距离接触过朝鲜的窑场，走访过全罗南道谷城附近的竹谷面下汗里一带。亲临制作现场，解开了我迄今悬于心中的谜团。若在日本，制作烧窑定会择以平地，或在斜坡相对平稳的地面上建工坊。朝鲜的陶工却不然，好似在向我们发问：为何斜面就不能搭窑？他们的地不平，也并无改造地形的欲念。久经海浪拍打的山侧，其斜坡上蓋着屋檐，毫无刻意。一个工坊里，错落着山包、山谷和沟壑，那自然之相让人讶异。屋内昏暗，光仅从小小的入口泻进来。但这又何妨？这里一片静稳，有超然自得的气息。所谓美的玄言奥义，他们全然不知，也无意聚讼于此。那些将之鄙为稚拙的人，又把什么奉为进步呢？为何"进步"反而抵不过"稚拙"？须反省之处委实很多。

仿若一场自然与知识的较量。亦可谓孕生物与制造物之别。朝鲜品物的美，胜在前一种性质的加护。

我和我的同仁经手过不少烧物。日本之外，中国和西方的陶瓷器亦不陌生，也曾将各时代的作品置于身侧。它们各成其美，各见其优。但要问它们之中，什么让我们最感亲切，不厌其烦地渴望相见，我个人长久的经验告诉我，李朝之物

最叫人安心。这绝非我个人喜好的一面之词，有不少人与我感同身受。

细思这一结果，首先能从物理上推出原因。譬如李朝的瓷器，实属半瓷，正是材料的这一性质，调和了瓷本身的锐利与冷冽，赋予器物安稳的性情。李朝的白瓷，多蒙着一丝青瓷的色调，平添一份温柔的静美。其上描绘的图案，不见炫技的笔意，呈露无造作的坦率姿态，故不显闹。其能长久地伴于身侧，一同生活，正是因其不恼人的特质。

若从心理上思省其因，引我们向人情的深曲隐微处追索。"李朝"的魅力，来自那永在等候你的姿态。寡言羞怯，却透着对人情的渴求；蕴藉而朴茂，无一丝咄咄逼人的强势。它们不怨不怒而自有深情，引人不禁投以关切的问候。与之相较，大陆之作强猛而犀利，让人无由靠近。朝鲜之物却无论我们看不看它，仿佛总在等候我们。让人感到亲切，心生爱意，也以此。

此等特质何以成就？我以为，是自然和历史赋予了朝鲜民族悲苦的命数。其沉默克制的性情中透着一抹寂寥的暗影，也是宿命使然。其造物的美，迥异于日本的安乐和中国的强健，这份寂寥的气质，正是李朝品物独擅之胜。

77

人这一生，或多或少，莫不在体尝着苦痛与哀伤。大地上的生活，总有一抹寂寥如影随形。人的情和爱，皆孕育自这份寂寥。肃穆是人生的一种面相。渴望彼此慰藉，是人之常情。我们渴望与李朝之物相伴，是因如此能更入情地活着。不仅它们在等我们，我们何尝不也在等它们。这绝非韵味、趣味能一言蔽之的，其背后有命运般的牵连。

　　李朝之物为何美？其答案蔓引着人生的密意。

　　　　　　　　　　　　　　　昭和十七年（1942年）

李朝陶瓷器的特质

明太祖洪武二十四年（1391年），李成桂一手关上了高丽的历史篇章。善竹桥上留下郑梦周磨灭不去的血迹后，五百年的新王朝开启了。一个名为"朝鲜"的特殊时代，由此被真正地开创。在政治上对大明称臣纳贡，想必是半岛对大陆无可回避的命数。然而也是在这一时代，无论艺术、风俗还是文字，朝鲜都最大程度地发扬了自身的个性。我以为在窑艺上，李朝之作也必然拥有无类于其他的独立性。这份独立何以可能？该如何将之与前代的作品对比，又如何与邻邦之作联系？再者，为何它们在艺术上理应收获名声？我希望借这篇小文一一作答。迄今为止，时代末期的艺术屡屡被认作卑下而遭受冷眼，若能多少改变这一不幸的命数，则曷胜快慰。

一

正如整个欧洲在中世纪被哥特式精神统领，过去的东方，是在唐宋文化下结为一体的东方。其中心不言自明，即唐土（中国）。在周围邻邦强烈的向心力下，得以凝集于一点。从土地相连的新罗半岛起，到海的对岸、拥有推古天平文化的日本，都在宗教与艺术上，将唐朝视为手足。那一时期，即便政治划分出了国境，文化上却无此分别。无论表现形式的美感还是所追求的真理，都朝着同一个方向。那是一个佛教的时代。民族虽有名目之分，各国人民却礼赞同一个佛陀，并为此开展共通的学艺。一切都在宗教的王国下互为兄弟姐妹。这一时代，可看作东方在佛教统领下的一个时期。

佛教各宗的伟大宗祖，几乎都诞生于这一时代。到下一个王朝——中国入宋，日本从藤原走向镰仓，朝鲜步入高丽——这种文化被各国延续并强化了。东方的一切思想，都在这两个时代中被彻底地统合并集大成。儒教的复兴，亦可归功于宋学的功绩。

如此统一的时代中，"一"的思想多么扎实而丰厚地刻在人们的意识里。"中观""圆融""相即""不二"等思想，在

这一时期被深刻且敏锐地理解和体验。宗教人士就自发地将宗派命名为中宗或圆教。不消说，儒教"中庸"的思想亦出于同种心念。

不仅思想如此，在直接表现内心的艺术上，同样的理想也得到了具象的表达。譬如与汉代呈现美那力量强韧的一面相较，这一时代的美是多么圆满具足。这里绝非只有一面，而是两面的相即相容。不二之美随处可见。窑艺上，这一事实无可争辩。这是既非陶器也非瓷器的时代。陶瓷器没有一分为二，而是作为整体被赏识。那个时代的人不就属意于黏土和砂石的交混使用吗？窑艺的巅峰时代正是建立在这样的基础上，我们不得不深思其中意义。唐宋时期的窑艺之美，即是不二之美。柔弱与强硬被综合。美以秘而不宣的方式被彰显。内与外交融与共。连烧制的热度，也是中庸之选。表面既未烧尽又无残余。所用的笔触也与明朝对比鲜明，带着圆润饱满的线条而绝不倾靠两级。这不正是在统一的时代下所能体验到不二之美的显著表现吗？若想要体会这种美，必须寻访宋窑，或其妹高丽烧。

二

　　然而这一黄金时代过去之后，东方迎来了分离的时代，我们再也看不到被佛教精神统一的东方了。正如以法兰西为中心的哥特式艺术时代逝去后，个人艺术取代了其位置一样。宗教艺术不复成为民众温暖的所有。中国的宋代、日本的镰仓时代、朝鲜的高丽时代，是佛教绽放最后璀璨光芒的时代。

　　如此之后，东亚被清晰地划分为三国，开始寻求各自的文化。大陆进入明朝，岛国经历足利到德川，半岛则来到我接下来要论述的李王的时代。如此，佛教的位置也被儒教所取代。我们再不能约之于一地看待它们。若要看清李朝艺术的本质，就必须充分了解时代的推移变化和其儒教背景。由此方能知晓李朝窑艺之美将其命运委任于怎样的方向。

　　佛教教导众生要挣脱出土地的相对性，与净土结合。这是忘却小我而超越自他分别的教诲。当诉说彼岸的佛教退却，扎根此地的儒教占据主导时，国与国之间便形成了对立，小家的意识深化了。由此，艺术也在各国间迈入迥异的方向。时代的激流也带来了审美的显著变化。至少在窑艺上，东亚艺术的分裂是昭然若揭的事实。我们能将宋窑和高丽烧同置

一室，却无论如何也无法将宣德、成化、万历之物，或分院之物和伊万里之物共置于一案。国界线泾渭分明地体现在器物上。我认为在陶瓷器上，李朝是独立的李朝。怎样的特质让这样的独立性如此鲜明，这是我必须细论的。

<center>三</center>

高丽的没落即是佛教的没落。新王朝为让一切迎接新的出发，对儒教有切实的要求。儒教是关乎这片土地的教诲。土地若没有安泰的根基，则无以成就李朝的美。窑艺若欲涵盖这份美，首先必须寻求能稳立于地上的安泰之形。我认为，李朝陶瓷器所发生的第一个变化，便是形的变化。

高丽时代器物上那纤细优雅、情感锐敏的形与线条，在此发生了显著的变化。外形更单纯，体量被扩大。相较于情感，意志成为美的中心。新王朝带来自己的风气，诉诸于强硬与博大。在此我们看不到错杂而多有起伏的形态，在高丽朝殊为罕见的罐，到了李朝却占据了主导。我们不是在盘皿、钵器与瓶上，而是在罐上收获了数量、体量与力量。同

<center>85</center>

时，前代所未睹的垂直面，在此广泛地见于腰身。这单纯的手法将石材的效果展现在了器物上。本来，直线并非朝鲜的线条，是儒教的深刻介入才渐次强化了的要素。在曲线中交混直线，是欲求地上之美与力量之美的结果。李朝陶瓷器形态的骤转，不可脱离儒教的背景来考量。朝鲜的窑艺在这个时代寻求未曾有过的威严之美。若高丽之作展现了女性之美，那么李朝的品物则彰显着男性的美，是意志而非情感在支配着审美。在新的道德戒律下，民众被教导要切实过好这片土地上的生活。经历诸多苦闷历史的朝鲜，于是在新的王朝下再次寻求大地上的安定岁月。器物上悠然安稳的形态，正传达了这一现实。它与寻求彼岸的佛教艺术对比如此鲜明。

紧接着，形的变化也带来了图样的变化。这里不具有高丽图样的细腻与优雅。即便是继承高丽风格的所谓"三岛手"，也明显地诉说了这一事实。无论雕三岛还是刷毛三岛，何尝不是将这手法与图样进行了单纯化的处理。（迄今为止，"三岛手"屡屡被认为是高丽朝的产物，然而大部分恐怕是于李朝初期制作的。）而在纯粹李朝时期的品物上，这一点更一目了然。譬如代表强势的龙，或是硕大的牡丹，都被以粗

犷的笔触描绘。这里未曾出现过去复杂的图样，即便有，也只是中式风格的嗣响，而非纯李朝的产物。这些至纯的图样，不能离开这至纯的形态去考量。我以为，新时代高扬的气品，也在器物上彰显无疑。

李朝诚可谓瓷器的李朝。分离的时代下，人们不复寻求黏土与砂石的交融了。因而坚牢强韧的瓷器成了他们最主要的诉求。这与高丽之作有着不啻云泥之别。与此同时，中国告别了宋艺的圆相，取而代之以锐利的明瓷。几乎与明朝共享同一时期的李朝，率先移入了明的手法，并孕育出她自身的瓷器。这无疑是为宣告新时代而选择的新手法。若要在朝鲜寻找体量和力量共存之物，无法绕开李朝的瓷器。

四

然在与了不起的明瓷比较时，或许会有人忧虑李朝瓷器的价值吧。亦有人认为那粗杂的作风不过是对中国瓷器的追慕和效仿罢了。事实上，岂止朝鲜，世界任何一个国家在伟岸的中国面前，都无法夸耀自身的品物。可见中国的窑艺，

无论在审美、深度、种类和数量上，皆无出其右者。但即便如此，我们不该否定他国别调的美与价值。大陆异于半岛，自然与风物皆不同，历史与人情也相异。若艺术是内心的独白，那么朝鲜并未蹈武中国的作风。从李朝的品物中，我们最能感受到朝鲜独有的美。

虽说李朝陶瓷器的美表现在形态、体量之大气上，却不可与中国的强盛之气一视同仁。自然风土无法与背后的威压割裂开。朝鲜对外的历史有着无由回避的苦闷。人情亦非对外所见的欢愉。其强势是一种被诉诸的强势，而非可玩味的强盛。安于脚下土地的教诲，也非一国安泰命运的暗示，而是囿于一国一家的教诲。民众渴望忘却他国的存在。朝鲜是被封闭的朝鲜。屡屡被誉为"隐者之国"，也是这个道理。家家周围建着坚实的防护，以寻求躲避强风豪雨。外出并非这个民族的乐事。对他们而言，闭门于内才有生活。因而朝鲜王朝并非对外的王朝，终不过是对自身而言的五百年王朝。那是一个渴望挣脱中国大陆的朝鲜。其人情又岂能与中国相同？其与那自身强大的中国的品物所拥有的天壤之别，何等显而易见。当然，受中国影响是无可争议的。应该说，地理上的无比靠近使其不可能完全挣脱中国的影响。然而一旦进

入朝鲜之境，便能看到其把中国的手法咀嚼消化后，衍生出的变化。美由此转向了截然不同的方向。

形就是一例，渴望安稳于大地生活却又不得的心态，能从李朝具有代表性的罐子窥得。那宽厚的肩所呈现的大胆体量，鲜见于高丽朝。而当这一宽幅落于地面时，又变得何等狭小。高大的腰身配着不成比例的小圈足。这并非骄傲自足的风情，而是寂寞之姿。李朝的独特之处，更在于将那圈足之边再做斜切削减的手法上。即便不是每个底足都这般细弱，大体上李朝罐子，圈足相对较小而口沿往往很高。这样的造型，鲜见于中国的陶瓷器。

接下来是釉料。这也体现了李朝的独步。同样是白，李朝的白与明瓷那冷峭凌厉的纯白区别之大，盖如泾渭。李朝的白瓷常呈露淡淡的水色，或被粉白包裹，又可见沉静的灰白。那不正体现了一颗渴望沉寂于内的心吗？与这釉色有本质联系的是其烧成方法。明瓷的伟岸之物，几乎都是在氧化气氛中烧成，且温度高，胎体坚固，色彩也异常冷冽。凌厉的线条似可破冰。与之相较，李朝的瓷器是多么温和。烧制上不诉诸于明瓷那样的高温，更青睐于还原的气氛。陶工们甚至还为这样的窑炉挑选了适宜的构造。虽则不可断言没有

例外，但让被烟熏的表面向内沉寂的手法，正暗合了制作者的心念。我们不应对这显著的区别熟视无睹。

紧接着是最显而易见的图样之别。这其中当有来自中国的转化。然朝鲜经过自成的笔法，发展出了独有的纹样。龙蛇或凤凰，图样无一不被一再地单纯化。正如我们屡屡从那些铁砂釉罐上所见的，有些早已不辨原型。朝鲜的陶工择以他们身边的花鸟，以及具有特色的自然风情为题材。常为我们所见的山水图样，远处有突起的山尖在云间若隐若现，近前能见两三艘小舟浮于河面，两侧则描绘着巨岩。这样的构图，想必是从汉江所在的分院，眺望遥远北汉山一带时目力所及的风景。然而，有构图的图样终究还是少数。大部分不过是将一朵花、一只鸟等单纯的造型以草率的笔触描绘出来而已。这既非来自中国，也与日本无涉。若再细辨那笔触，更能明晰其与明朝手笔的区别。后者的线条如针般纤细、锐利、冷冽，前者则厚润安静而无邪，中国永远是那激烈强势的中国，然朝鲜之作绝无企图压倒我们的姿态，其所呈现的奔放之自由，常常有如孩子的笔触。

再看图样的色彩，更能了然李朝的特色。一个不被允许欢愉享乐的民族，欢悦的色彩秘而不显。那在明朝兴盛、于

90

日本角逐美之代表的釉上彩，却不曾出现在李朝的品物上。这里有的尽是克制而晦暗的钴蓝。釉里红之色，亦与中国之物的冷冽感不尽相同，李朝的红更为暗沉。其外部所施的釉色，皆为发黑的铁砂，这岂非很不寻常？对于陶瓷器技术发达的朝鲜而言，委实不可思议。紫、绿、黄、红、金之色都渐次消隐了。每当我思虑这一点，都感佩于朝鲜守住了它应走的道路。

论述李朝之美所占据的独特位置，以上内容虽短小，我想已略具仿佛。这是一个不满足于模仿他国，又无由被他国追随模仿的独步世界。当我们能正确地观赏李朝的陶瓷器，便能洞察其民族的生活和生活背后的希愿，其宗教历史和自然风土，也就能明了当地的器物有着怎样的特色与价值。

五

然而末期之作往往显出几分卑微之态来。这一理论在纵观东方艺术时，几可乱真。以中国为例，当代之物总比不上清，清又远不及明，明比不过宋，宋又不如唐来得完整，唐

较于六朝则失于深度。甚至可再向上追溯汉周去寻求更高的美。这种见解大体是准确的。只有在这一法则下，李朝才被置于堕落衰败的末期之位。不能否认这种批评包含了部分真实。然若断言没有例外，则不可谓正确。至少在陶瓷器上，这一法则失效了。请让我最后就此作出评述，以期为世间送去对李朝艺术新的辩护。

概览一般趋势，无论东西方，技巧的复杂性往往随时代变迁而递长。换言之，是人远离大自然后，将自身作为托付给了艺术。并非那无心之信仰孕生出这些作品，对自身技巧的意识成为主力。然而这一趋势是对自然的反叛。而对自然的反叛，就是对美的反叛。这是时代变迁之下，艺术也随之堕落的主因。罗马与希腊艺术之比较，就是一例。十二三世纪的基督教艺术与十六世纪相比，则更明显不过。又譬如，六朝的佛像与清朝相较，其差异不免让人惊叹。再者，将菱川师宣、鸟居清长所画的上古之作，与近代的浮世绘并列，则奇技淫巧对美的伤害一览无余。近世欧洲顶尖的艺术家所发起的运动，不正是对单纯的复归吗？一切末期之作是在这一不幸的趋势支配下，才被贬损了价值。

清朝的品物不如明，正是这一趋势所致。而了不起的明

瓷在宋瓷面前，被技巧折损之处在在皆是。近代作品骇人的堕落，都可归因于炫技之过。偏离自然的人之作为，不过是对美的抹杀。

依此一般倾向，末期的陶瓷器上往往能看到这一缺陷，我们却在李朝的窑艺中，发现了艺术史上一个意味深长的例外。正如我前文所述，其美是对单纯化的复归。形归于至纯、至简，图样基本描绘于五六笔之内。这里不见繁复奇异的形体，不知精致绚烂的色彩，人们也不存尝试绵密错杂之图样的心境。甚至越往后，连定着的笔触都被抹去，只两三奔放恣意之笔便绘出惊人的图样来。陶工甚至不存对杰作的意识，他们全然在无心之下，自然地创造出了一个个器物。它们是被孕生，而非被创造的。伟大艺术的法则，即对自然的皈依在此实现。我认为李朝陶瓷器的美，笼罩于自然的加护之下。其雅致，均来自自然的恩惠。真正造就这一末期艺术中惊人例外的，不正是对自然的无心之信赖吗？我们不仅可以从中习得美的真谛，也能悟得人心与自然间那微妙关系的隐秘真理。这是一切伟大艺术共通的本质。在此之下的杰作，才堪为永恒。观赏李朝之作时，我们亦能游戏于自然之心，像个孩童般，体会安然于自然慈母之怀而忘却自我的幸福。这不

正是艺术对人类的福祉吗？与李朝之器共处一室的多年幸福岁月，我将永生难忘。

<p style="text-align:center">六</p>

　　朝鲜在窑艺上是名声在外的朝鲜。即便国势中落，美却没有让国运衰败。在当下历史变革的危机时刻，更应深刻认识到这一民族在艺术上的成就。即便有人对朝鲜史上残忍的政治别过脸去，对其窑艺的礼赞也将是永恒的。就像过去日本许多陶工将朝鲜的匠人视为师表，一定会有越来越多的人赞许李朝之作的美。那李王家的高丽窑，不就引来世界各地的人登门吗？但凡真正渴望看清朝鲜的人，绝不会错过这里。我们是为了延续李朝的窑艺之名声，才要倾注心力在京城建立一座李朝窑。不幸的是，这一民族自身对眼前的事情既不自知也无兴趣。理解本国这一伟大艺术的朝鲜人几希。是曾与之敌对的我们日本人，在努力把这一不容暗投的明珠彰诸世人。但有朝一日，朝鲜人必须自明这一事实，尤其值得称道的窑艺历史，须倾力添一篇新章。俯览现状，我深感这一

了不起的历史在逐渐被遗忘。然而当远离都市，把目光投向在乡间制作的纯朝鲜之物上，我们还能看到那连绵未断的温暖血脉。只是也已难挡颓势。势必要将之继承并孕育新生，理应复兴和延续那值得铭记的历史。这件事除了朝鲜人，还有谁能成就？

在固有艺术渐次泯灭的东方，朝鲜的工艺是尤为珍重的一环。我们正在为认识和理解这一点做准备。但这件事，无疑必须由朝鲜人民自身去成就。若我的这篇小文，真切袒露了我对吾友朝鲜民族的爱与祈望，将不胜荣幸。并且我希望，我的文字不止于对过去之作的称扬，也包含了对新陶工的盼望之心。当下是紧要的时刻。绝不能将那伟大的窑艺历史封存。应意识到，这份自觉，是朝鲜人的特权。

大正十一年（1922年）

李朝的罐

观其表面，黄鹂挂梅枝的景色楚楚动人。我却将之转向，欲使背面的图样正对前方。如此更怡神悦目，更彰显其美。简素的图样撩拨人心。

这是一只李朝的青花罐，高度刚好一尺三寸[1]，谅必有两百余年的岁月了吧。原是贮藏食物之用，人们则将之作为花瓶鉴赏。这类罐子大都如此。

有时候，人希求可仰慕的事物。倚赖伟岸强韧的力量，及分量、体积俱足之物。英雄在任何时代都是被讴歌的对象。然而回首思省，此世不只被力量统领。人间本是肃静的，正因充斥疾苦，才需要被宽解，需要温柔、亲切的关怀，甚至需要眼泪。人心皆流淌着情感的活水。激越的日常潜藏着对安静、平和、慰藉人心之物的渴求。此世无尽的旅程需要

1 日本长度单位中一尺约为30.3厘米，一寸约为3.03厘米。故一尺三寸约为39.39厘米。

同路人。友情滋养人心。这只罐子无类的美，正来自其充溢的情。

高挑的身姿，平缓的肩线，丰盈的体态——它仿若一位娴静的淑女。包裹周身的白绢有丝丝青蓝若隐若现，下摆处静静开着一朵蓝染的兰花，无言地透露了那温柔的心地、谨饬静虑的性情。那沉默之姿又仿佛在召唤着你，怎能叫你不驻足回首？细细端量，更觉它泪眼盈盈，因孤独而流露寂寥的心声。人心的深曲隐微处，也蕴藏着同样的情感。我不禁伸手抚触这只罐子。不忍离去，因其身上相通着人情。不仅这一件，朝鲜之物大抵都能读出这一心曲，是其独特的自然风土与历史背景使然。

一件品物若聒噪不休，会叫人不堪其扰；若故作姿态，会招人厌恶；若过于强势，则难共度时日。这些气质纵有可圈之处，也绝非器物最适切之性。器物要能融入一室，服务于人。孟浪之态、迷惑人心者皆不可取。器物最需"和"的心根，需克制的性情与质朴的身形。矫饰浮夸，刚愎自用的作态，无以成就一件器物——这便是来自这只罐子的教益，它身上蕴藏着能相伴始终的美。

它润物无声，不交一言，即便开口，也口气谦退。悲喜

它皆匿于内心，不加表露，因而需要我们投之以洞鉴明烛的目光。不知何时起，我们成了代之侃侃而谈的一方。

它甚至让我们成了空想家。制作者在此隐身了，这只罐子仿佛是观者创造的。它成全了吾等创作的自由。事实上，没有比能使观者成为作者的品物更美的了。一件品物若不能美化人心，又有何美可言？在此我们洞见了一个美的法则：能牵动观者的心，撩拨其想象，惹来思绪万端的品物，便可称之为美。这只罐子为何美，原因难道还不充分吗？

昭和十年（1935年）

朝
鮮
茶
碗

一

茶界称其为"高丽茶碗"。此处的"高丽"非时代名，而指朝鲜之地。在日本茶道的初期，这些从朝鲜引入的舶来品就被巨细无遗地鉴赏、讨论，对这些茶碗的爱之深切、观察之细腻，无过于日本的茶人了。在这世间纷繁的器物中，恐怕也没有比茶道所用的茶碗经受过更多目光和抚触的了，其中尤以鉴赏之目的为甚。近来，从历史角度对它们的考察也屡见不鲜。以至于让人以为，所有重要的问题皆已被申述，也得到了一定的通解，并无添补新论的余地。

然而，大部分茶人虽是审美的好手，却非真理的信众；历史学家虽淹通史实，却未必深解价值问题。如此来看，待解的难题不可谓少。甚至，以上两方面就未见有先鞭者，故我撰写此文，以泄我志。

众所周知，茶道之始与佛法的因缘深厚。此佛法尤指禅宗，此禅宗尤指临济宗，而此临济宗又以大德寺派为主。

所以有"茶禅一味"之说，茶道的精神离不开禅。抑或说，没有对禅学的理解，就不可能深刻地理解茶道。《南方录》中亦能散见这一思考，然直言不讳阐扬此论者，非寂庵所著《禅茶论》莫属。其不失为一本适切的指南书，尤在阐述茶与禅的深刻关联上，此书功不可没。

然而就茶道而言，了悟禅宗精神的媒介是茶器、茶室和露地[1]。其中，茶器受人手的亲密抚触，与茶事的胜缘最深厚，没有茶器则无以建立茶道。即便野外点茶可以出茶室、去露地，唯茶器不可省去。茶人们所以对之爱不释手也缘于此。

禅宗在佛法中被称为"自力门"，与净土思想中的"他力道"相对。即便究竟的法门一如，[2]行进的道路也有自他之分。如此也更有助于理解。无论茶碗还是茶罐，茶人们随喜

1 露地：又叫茶庭，是日本茶室周围的庭园中通往茶室的小径。
2 "究竟"与"一如"皆为佛教用语。"究竟"表示事理的最高境界。"一如"表示不二不异，即无对立、无不同。

供养的这些茶器，同样诞生自这两条道路。器物的制作亦有自他的两橛。

如上所述，禅宗是自力门的佛法。所谓自力，乃依靠自身的力量度过人生。因而也是深入而彻底地开掘自身，了悟自性的道路。任何时候，自己都是主角，也是舞台。自力门可谓个人的道路，因而与个性密不可分。观想当今的个人作者，更能了然这一点。以个性立名的作者皆行进于自力之道。那么，是否可以将深具禅味的茶器之美，看作个人力量的表达呢？

须注意的是，茶道孕育于禅宗，即意味着其在历史上与他力宗的关系浅薄。"茶"与净土宗、真宗、时宗等皆无深厚因缘，也未见从净土思想考量"茶"之精神的例子。盖为茶器之美所打动，乃动容于其中的禅味。

然而细观茶碗制作的过程，会惊异地发现，其与禅宗的自力之道不仅毫无干系，甚至可说，那是纯粹由他力之道孕育而生的。这一事实被忽略，委实不可思议。禅人自不会将茶之美归于他力之美，然这三四百年来，他力宗的门徒竟也无一人在茶器中看出他力之美。

一个人尽皆知的事实是，初期舶来的茶碗（以及茶罐等）无一落款，皆为无名之物。换言之，它们皆非出自个人的力

量，反倒是在隐去个人的传统之道上诞生的。个人的消隐，即是自力的消隐。无论朝鲜茶碗还是中国的天目盏，皆孕育自非个人的他力之道，绝非不忘署名的作者靠自力达成的。本来，它们就非名工的产物，不过是当时寻常可见的杂器。朝鲜茶碗本属于饭碗和汤碗，天目盏则为饮浊酒所用。如此杂器能成就美，离不开他力的恩惠。然茶人也好僧侣也罢，我们未见先人从中洞见他力之美，对它们的赞赏皆出自禅宗的立场。见于楮墨的茶器论无数，却无一语涉及其本来性格中的他力性。

我在此阐述的茶器，是指从朝鲜和中国引入的舶来品，而非日本之物。如"乐烧"那样镌有金印的东西，与他力无涉，已然是名工的作品了。然值得思省的是，在自力下诞生的署名之作中，有发现比孕育自他力的无名品更美的吗？正如茶人们揄扬"茶碗当属高丽"，"井户"依然占据着茶碗的王座，又是为何？且这一王者本是经无名工匠之手而生的杂器，为何茶人们不审思这一事实？净土宗的僧侣就此不发一言，是对茶器了无关心所致吗？初期无名的茶碗，也即那些被赞为"茶碗中的茶碗"之作，难道不应从他力的立场加以考察和表彰？

我在此并非要批判禅茶人在茶器中寻味禅美是谬误之举。毋宁说，在他力的绝处抵达自力的极境，此般玄妙令人神往。纯粹孕育自他力道的朝鲜茶碗，已达自他一如之境，故从禅的立场评判，也堪为精彩之作。因而朝鲜茶碗中的他力美，是纯粹无杂的。然就穷尽他力时触及自力的这一过程，禅茶人却从不曾观想，净土宗派人士亦从未加以申述，委实令人费解。而我以为，明了这一事实，甚至会颠覆我们看待茶器的方式。

我们不仅没有意识到初期朝鲜茶碗的本质是在他力下诞生的杂器，甚至将其草率地归入自力之作。然自力道无疑是难行之道，不可能轻易成就美。而能穷尽自力之底蕴的作者，凤毛麟角。自力之道倚赖天才，若个人工艺作者能意识到"井户""三岛"等名碗的美受惠于他力的恩泽，该会有所内省吧。如今这一反省的阙如，让茶碗在"井户"之后转变了性格，落入作为的樊笼。"井户"并非造作所得。为何从朝鲜茶碗中也能感受到禅美？那是因其明确无误地呈现了临济"莫造作"的教诲。与之相较，"乐"的作为，可谓这一教诲的反面。

二

朝鲜茶碗还有另一个至今无人详察的特点，与下面这一意蕴深刻的事实密不可分。过去，我曾就烧物所需的火焰性质，与河井宽次郎和滨田庄司等人交流过。听他们说，茶人们爱用的"井户""熊川"[1]"伊罗保"[2]"三岛""刷毛目"等茶碗种类，几乎都是在中性焰的气氛下烧成的。这让我若有所悟，感念于中性焰中被寄予的心境。

一般而言，烧制烧物的火焰性质可分为氧化焰和还原焰两种。外行人或许难解其意，简言之，氧化焰是能充分燃尽的通透之焰，还原焰则属于燃烧不充分下烟雾萦绕的气氛。因而将两者分为完全燃烧与不完全燃烧也无妨。烧物在不同的烧成气氛下呈现迥异的性质，举例而言，即便釉料中掺入同等的铜，要得到绿色，唯有在氧化气氛下烧制；与之相对，釉里红的朱红唯在还原焰中发色。正因为这些性质，工匠会

1 熊川：口沿微撇，深腹，圈足较大的一种"高丽茶碗"。相传因出产于朝鲜半岛的东南端的熊川港附近的窑口而得名。

2 伊罗保：胎土含铁量高，直腹敞口的一种"高丽茶碗"。口沿有粗粝质感，甚至蜿蜒有如山道般的不规则造型。江户初期受日本茶人喜好而从朝鲜半岛下了大量订单。

根据最终呈现决定烧成方式，甚至改变窑炉的构造。可以说，一切烧物都在某种特定的火焰下烧成。即便能适应各种气氛，烧物也总有对其最适切的一种。

然而事实上，存在一种与氧化还原皆无涉的火焰，称为中性焰。或可说，中性焰兼具这两种性质。有意思的是，茶人交口夸赞的朝鲜茶碗，几乎都是在中性焰下烧成的。

如此出现了两大值得玩味的问题。其一，为何朝鲜人会使用这样的烧成方式？是主观意愿，还是必然结果？其二，为何对烧成的科学原理茫然莫解的茶人们，独爱中性焰带来的韵味？为何耐人咀嚼之物，由中性焰的气氛育成？它何以能带给烧物如此独特的美？

首先引人悬想的，乃三四百年前的朝鲜陶工。他们不具备关于烧物的任何知识，自然对所谓中性焰无甚关心，更不会特别追求这一烧成方式。他们不过是凭一己之经验，朴素地知道烧成所需的最低温度罢了。即是说，他们在烧制时，只是单纯地调节了温度。朝鲜人面对一切工作都心无杂虑。他们不执于方法，也就更不可能困于不可有执念的心绪。他们只是烧制而已。氧化也好还原也罢，只要热度足够即可。其结果，是自然形成了不属于这两者，又包含了两者的中性

焰。并无精心计算，全然在一种思无邪的心境下烧制，才能如此优游自如。倘托意于幽玄之辞，那是自由无碍，如柳条"随风"的意趣。烧制能入此境，是摆落了利害执滞之物障的心境使然，于是能成就"井户""刷毛目"，以及"熊川"。

朝鲜茶碗所以能呈现无量的美，其因便在此。从它们身上总能窥得无心无碍的美。佛法中好用"寂"一词，这里并非单纯的寂寥之意，而是代表了"不执着贪恋"的心。"茶"中有"Wabi"（侘）"Sabi"（寂）之语，亦是对这寂之美的表达。眼锐如初期的茶人，才能洞见这无碍的美。中性焰具有不执着的特性，其为茶碗带来无量之美的事实，深蕴内涵——正是在无意识下形成的气氛，带来了这一结果。对于朝鲜之物而言，与其叫作"中性焰"，称其为"氧化还原皆不靠之焰"或许更明了。火焰自身显现自由之性。茶味得以深化，盖以此也。不求茶味，茶味反充盈其中。若出自有意识的选择，断难诞生这般自由的美。

顺便一提，一切青瓷皆须在还原气氛下烧制。那有名的高丽青瓷亦复如是。然在朝鲜，烧制之法依旧古朴自然，还原往往不充分而伴随着氧化气氛。于是从大部分出土品中，我们发现那青瓷并不具青意，色泽往往偏黄。其中，还

原与氧化参半的气氛下得到的烧物，人们还将其冠以"半身变""火变"之名，可见其烧制过程何等自然无为。当火焰充分还原，不过是在青瓷上得到了漂亮的发色。寻访高丽青瓷的窑址，便会了然氧化与还原是何等界限模糊。我们自可贬其烧成之稚拙、窑口之低效，然这不过是从当今商业买卖的立场出发的非难之词，从美的角度，这些看似失败的窑口所孕育的器物，却拥有无类的美。甚至，即便所谓失败之作，也能感受到其身上的生机。这并非出自人的作为，因而谈不上是谬误。不妨说，这些烧物是在超越人力的火焰的加护下，得到了他力的救赎。在一个知识完备、工巧过人、只注重能效的窑口，断不会目见他力的护佑。近代注重科学原理的烧物，难觅秀拔之作，因其拒绝了自然的加护。朝鲜的烧物则不然，方法稚拙，却有难言的美。这与完美却冷漠的机械制品相对。

朝鲜茶碗的美，是坦然接纳了自然护佑的实证。智识之不足，反促进了人心的坦诚无垢。很多时候，学识反而会带来束缚，壅塞我们的心，这一点理应被反省。

三

可堪注意的是，对器物的观察之入微，无过于茶人了，然徐徐思之，不免诧异于那观察乃止于外露的韵味而已。许是因茶人眼锐，能以目力迅疾地识别茶器之美，但这鉴赏力却流于外表，换言之，对于物的美，他们只取肤表，而不做深究。

然而，物的诞生亦有因果，美不仅在于果，也在因、在过程之中。茶人的眼却对美诞生的本因和过程视而不见。究其实，是以为看点的聚合就能构成一件好茶器的轻慢思考作祟。忽略过程和本因，只以结果妄断，才会落入此等谬误之中。

要通解茶器的美，须溯本清源，寻到根处。倘只以表曝于表面的韵味鉴赏茶碗，误将其认作美的本因，乃至犯下模仿这韵味来制作烧物的矛盾之举，则可谓大谬不然了。

朝鲜的陶工是以何种心态制作的？这才是最本质的拷问。茶人若只取肤表，则对朝鲜品物的感受，只能流于雅器的论断，却不能意识到这样一个简单的事实：那风雅乃扎根于杂器的本性。再者，对其美之稀有性的感受，断不会带来它们

本是量产的廉价物的联想，从它们纯熟而自然的形态中，妄断那定是出自名工之手，而不能目见这是平凡的工匠平凡地制作而来。只取表象，有时会翳障我们结论的澄明。大部分茶人落此樊笼，皆因本末倒置的观察所致。

茶器虽是器物，其背后却潜藏着人心，又与生活互为表里。一切器物之美，皆是匿藏于背后的不可见因素之表征。制作者的心灵状态左右了品物的性质。要看明白朝鲜的茶碗，就须看懂背后的人心。只取外露的韵味，无以把握茶器真正的美。

过去寻访萩烧[1]窑口的经历，更让我对此感念。其时我拜访了两三位被公认为名工的作者，他们皆以制作茶器立名，譬如以"井户""伊罗保"等朝鲜之作为范本，制作了不少作品。他们的确技术过人，推赏有余，却在最重要的一点上力有不逮。这让他们的作品止于对朝鲜之作的逼真模仿。为何没能更进一步？以造作之心制作茶碗，终究无法跳脱出作为。而朝鲜的品物是在无造作的心境下烧成的。本来，朝鲜的陶

1　萩烧：于山口县萩市烧制、以"高丽茶碗"为原型的日本茶碗。以草木灰所混合而成的白浊釉具有独特雅味，从而受到茶人喜爱。

工就不存在烧制茶器、名器的欲念。两者心境之别造成了作品的鸿沟。

令人诧异的是，萩烧名工的家宅往往气派了得，设有精致的庭园，内部还建有茶室。纵观日本的陶工，这些人的生活恐怕是最具贵族气质的。他们自认"陶匠"，始终以雅器的意识制作着茶器，殊不知朝鲜的茶碗本出自贫无立锥的工匠之手，朝鲜的陶工不过以平凡的杂器为制作的本心，对所谓"茶道"茫然无术，甚至从未饮过一杯像样的茶。如此，制作环境、心境，以及由此诞生的器物之性，皆有云泥之别。其结果是，不论当下的萩烧如何追赶朝鲜茶碗，都流于表面的模仿，失于淫巧，因器物的出生和成长迥别。

当下，我们既无必要回到如朝鲜人般粥饘不继的贫乏生活，也无须归返杂器。然若不摆脱那被韵味桎梏而不自由的心境，就不可能做出真正的东西来；踏不出造作之域，则离无碍之心甚远。朝鲜人胜过我们，借用禅语，他们是在"只么"[1] 的禅境中制作，不受韵味的牵引。朝鲜茶碗的"韵味"，

1 只么：意为只是如此。"么"为虚词。根据日本哲学家铃木大拙的解释，"只如此""只么""只这是"皆为禅师们用来表示那越乎语言文字之物或不可用观念传达之物的词。

并非刻意为之。我们比不过"才疏学薄"的朝鲜工匠们所做的杂器，究其原因，便回归到了心灵的问题。

昭和二十九年（1954年）

朝
鲜
之
作

说来真不可思议，或可谓奇迹，朝鲜自古几无俗陋之作。按诸常理，手工艺品在完成度上比长量短，难免有高下之分，而朝鲜之作即便拙涩，仍不掩其美质。若把"鄙陋"置换为"罪孽深重"的信仰之辞，则更了然。《法华经》有"悉皆成佛"的教诲，在朝鲜之作上，这一理想有了现实的依凭。此地不见任何罪孽深重、须行地狱之物。日本之作美丑相倚，朝鲜的一切手工艺品却皆得救赎，真可谓匪夷所思的事。当然，这不过是从我们的立场而言，朝鲜人面对日本的诸多陋作，谅必也会诧为奇事。

　　如此奇迹何以能现于朝鲜？作为文明国的日本，作品中的地狱相骇人眼目，朝鲜之作却几乎皆以净土相示人，这是为何？

　　不妨说，背后有一股托底的力量，使其免于下坠的命运。然个人并不具伟力，卑贱的工匠甚至不识一丁，遑论拥有对

美的知识了。作品不留名的现象便言说了这一点，而这在他国是罕有的。大作瓦釜之鸣的品物，我们早已不胜其烦了，朝鲜之作却鲜有执于"我之名"者。他们摆落了利害执滞的物障。佛法教导我们"放下我执"，朝鲜之作便是这一教诲在现世的证言。它们得以在在成佛，其因便在此。

或可如此观想：不见陋作，无罪孽深重之物，乃因动手的工匠身处无谬之境。吾等置身于谬误盛行的世界，不受波连者寡矣。反观朝鲜，在在是花丛。跌落至任何一处，皆有花台的依托。如何能入此"无谬"之境？

想来，我们仍在美丑分别上工作，于是佳作与陋作俱下，绿叶与树瘿齐生，成为我们不可避免的命数。何况，天才之稀寡已是统计事实，陋作的比例必不小。这便是人们身陷美丑相争，拘牵于苦痛悲哀的缘由，也是日本的现状。

朝鲜人则不在此列，他们仿佛身处另一个维度，阔步于一条不需要天才的安定之道。他们于一个无美丑分别的纯然之境中工作，这便是一切奇迹的源泉。

《般若心经》有"不垢不净"之辞，《大无量寿经》亦有"无有好丑之愿"一说，这些经文凝聚了佛法的主旨，我们亦可作如下理解。"不垢不净"即"无垢无净"，垢、净乃为二

元界的概念，故有"拂尘之举反是尘"之说，也与"以血洗血"的行为等同。因此，净化本身也构成一种沾垢。我们不该忘记佛法的教诲：丑为丑，美亦为丑。故亦有"不思善，不思恶"之教诲，"不垢不净"正得自于此。

"无有好丑之愿"即指"寻求无好丑分别的净土之愿"。把"好"换作"美"也无妨。可见，净土之相无丑亦无美，与相对之性无涉。置身此境的品物，不存在美丑分别，于是不生谬误。

朝鲜之作已入无有美丑、无垢无净的境地。既已无分别，也就无所谓败作。悉皆成佛，道理在此。美丑不相克伐，便有年深月久的宁静降临。朝鲜无一冗余饶舌之作，因而不见聚讼不休的孟浪之态。

争讼必带来胜负之分，生出悲喜两歧。朝鲜的品物则呈露"无忧亦无喜"的淡然冲虚之性。

当技艺不再争高下，便不会汲汲于淫巧，也不致落入美丑对立的樊笼，才得以成就无碍。跌落而无碍，拙涩亦成美，不完美反胜于完美——如此奇迹于是能成为常律。成就朝鲜之作的，绝非力量，而是"做"的行为本身。禅宗将此境界称为"只么"，朝鲜之作的美，便是这"只之美"。美不成其

目的，于是能自然流露，成就自身的功德。正是于此，可觅得取之不尽的美之源泉。譬如"井户"的美，端在于这"只之美"，也因此，它不在一般意义上美的范畴内。那是更为深邃的境地。

昭和二十九年（1954年）

李朝陶瓷的美与其性质

一直以来，我都以建立佛教美学为大业，这让我从朝鲜的工艺品中感受到巨大的魅力。我以为，要从佛教的角度阐述美，李朝陶瓷不失为一个生动的好例。

　　不仅是烧物，李朝的工艺品整体皆贯通这一美的性质，我引陶瓷为证，乃因其最让人亲近。倘以佛教术语诠释，李朝陶瓷是呈露"不二美"的实例。

　　所谓"不二"，即不落于左右二元。不执于选择，一切顺应自然，不留执念——这一"不二心"，是朝鲜人与生俱来的。他们的品物也自然彰显"不二美"。在我看来，"不二美"正是李朝陶瓷之美的本性。

　　所谓"不二美"，即是摆落了执心的"无心美"。佛教始终教导我们，这样的美才是"真确的美"。因而，洞见李朝陶瓷的美，可谓通达佛教真理的门径。这一课题引我搦管于纸上的原因在此。

佛教纵然有宗派分别，最终皆指向"不二"的教诲。李朝陶瓷的美，便是对这"不二"之境最明澈的表达。"不二美"也即"自在美"，无所拘束的心灵之自在，以"不二之美"显形。

朝鲜的烧物，本来并不以"不二之美"为宗。倘在这一美的概念下工作，势必会为之受困，落入不自由的二元界，反与"不二之美"背道而驰。"不二心"是坦然接受，因之也可称之为"自在心"，真正的美是这自在心的呈露。欲求留住美的执心，反抹杀了美。禅语有"巧匠不留迹"之说，这一箴言可谓道尽了美的本性。

人总在左右、是非的两极间游移，执于取舍。在佛教看来，这便是妄想的根源。唯朝鲜人的生活里，无论天性还是风俗习惯，罕有执于一念的情况。譬如造房子，日本人会先把地铲平，再圈出一个方阵以搭建地基。这是世俗中的常识，却不适用于朝鲜人。土地本非平直如砥，有丘陵，亦有沟壑，朝鲜人怡然受之，了无欲加矫正的念头，他们依着地面本身的形态筑家。

再以支撑屋顶的椽子为例，日本人必会锯成方料，齐整尺寸。这样便于搭建，也能让屋檐保持水平。再者，常

识教我们以齐整的构造为美。而这般简明的常识，却不曾根植于朝鲜人心中。木料本为圆材，他们并不用强，归之以棱角，也并不执于平直的材料，但凡可用之材，他们皆保留原本的粗细参差，毫无介怀地使用。心无疑滞，一切顺遂。本来，参差的椽造成了屋顶的倾斜，朝鲜人却不以为意，仿佛屋顶本该如此。他们对所谓"正确"几无执念，"差不多"即可——满足于"差不多"的状态，便是朝鲜人的心境写照。

当然，"不正确""差不多"，皆非有意为之，而是对万事万物不执着的心境使然。日本的建筑整然有序，朝鲜的却透着蕴藉而朴茂的温情，让人亲近。从美的角度，后者的自由更添韵致。纵览日本天平时代及其以前的建筑，也能窥得朝鲜式的美。它们不具近代建筑的精确性，反孕育了今人对古建筑的敬念。现代的筑造虽科学有余，却也因之欠乏自由之气。朝鲜人则心无执滞，其建筑及工艺品的美，源自对材料的坦然接纳，其中不见人为的意志，毫无造作之态。

譬如削一块木板，日本人在收尾时会以细刨子加工齐整，朝鲜的木板则能目见表面的凹凸与参差，呈露自然的意趣，娱心而悦目。反观日本人，即便表现凹凸与参差，也往往出自以"不正确"为美的意志。日本的乐茶碗，即是执心之表

征。然溯本求源，观乐茶碗所向慕的井户茶碗，便知其乃诞生自对所谓"正确"了无关心、对"不正确"亦无执念的冲虚之性。

烧物亦然。日本的陶工拉坯时，为确保轮盘的平整费尽了心思。平整的轮盘才能充分发挥功用，乃常识与恒情，本是无可訾议的，唯对于朝鲜的陶工，这一常识再次失效了。他们心中全无陶轮须保持水平的意识。他们只在轮盘过于倾斜时稍加扶正以方便作业，并不追求绝对的平整，陶轮的旋转自然也不绝对平稳，却于他们足矣。平整与否是无关于怀的，左右两极也无去取之必要——朝鲜的烧物，流淌着"不二心"的汨汨活水。井户等朝鲜茶碗造型的粗疏、釉料的不均，皆是心无桎梏的结果，浑然而天成。

借用禅语，朝鲜的陶工是在"只么"的禅境中拉坯。这也可谓朝鲜之物的一大特色：所有的工序皆在只么（只）之境下成就。即便陶轮稍许不稳，即便无法精确切削，他们也毫不介怀，只是做下去。这导致成品的形制不够周正规整，而在制作者和购买的人，这都是无关于怀的。我已多次提过，这并非出自对不规整的偏爱所致，而是自由无碍的心境使然。我以为，这种自由便是朝鲜之物美的源泉。

万事同理，烧窑亦如是。与日本的陶工不同，他们坦然地使用原始材料，不会苛求木柴的齐整。对氧化还原气氛也无所执念，只要热度足够烧到大体坚牢即可。其结果便成就了中性焰。这是氧化与还原两种气氛交替出现的结果。倘投之以科学的眼光，并不存在所谓中性焰，而将之理解为一种不属于任何气氛的火焰性质，更觉妙趣盎然，耐人咀嚼。中性焰作为朝鲜烧物的一大特色，却绝非朝鲜陶工所具备的知识，更非刻意为之，仍是无所桎梏的心境使然，这一美的源泉值得我们审思。朝鲜人至今对其烧成方式了无改良的欲念，与近代倚赖知识与科学方法的窑业区别之大，不啻云泥。再者，由于窑和烧成方式的不完全，破损量颇夥。往年我造访鸡龙山的窑口，曾惊异于破片堆成的高耸山丘。朝鲜的烧物与科学、合理性相水火，却成就了它的美，如此来看，无妨将其不合理性，理解为一种超越了合理性的合理。

这种"不合理之合理"，只能是无所执念（即不落于二元）的"不二心"的呈露。从这一自由无碍的制作中孕生的美，却是被眼锐的日本茶人先发现的。譬如他们将茶碗圈足周围开裂和缩釉形成的颗粒状喻为"梅花皮"，视其为一大看点。这本是朝鲜陶工不具执心的率性而为，粗疏的切削痕迹

自然形成了鱼鳞皮般的质感。在朝鲜，并不存在鉴赏这一部位（底部圈足周围）的观看之道，亦无此习惯和必要性。

茶人们对圈足的美不惜辞费，冠之以"兜巾""竹节"等漂亮的名头，而在当时的朝鲜人看来，那不过是将廉价之物无造作地切削的结果，并无精心雕琢每一只茶碗底部的"风流心"。然正因无意风流，反洋溢出难言的风流。对此，禅僧有"不风流处也风流"（《碧严录》）之语，真可谓对此真理的洞见。

看清朝鲜人的不风流中蕴藏着无上之风流的，乃日本茶人的眼。可憾的是，日本人的心随即生出了谬误。当他们意识到风流的趣向，便有意地制作风雅之物。一旦执于风雅，又有何风雅可言？对风雅的执心不会生出真正的风雅——若不涉禅宗的修行，这道理或许奥妙难解。日本的一众陶艺作者曾受茶道意识的影响，多次欲以风流为目标造物（这一尝试至今未绝）。然茶人虽眼力了得，却无思辨的能力，未见到他们所尊崇的风流，乃发端于不风流之处。

可见，茶人们随喜的高丽茶碗（如"井户"）是解放于茶道意识的产物。它们本是杂器而非茶器。正是从茶道审美中解放后的自由，孕生了"井户"的美。那美绝非出自美丑的

判断，却因此成就了美器、名器之美誉。这一真理可谓幽眇，简言之，那是无所执着的"无碍心"之产物。"无碍心"又指向"不二心"，那美也可称之为"不二美"。如此，李朝烧物的美，并非出自意识的扶疏茂林，而可谓之"无事之美""理所当然之美"。

活在这一理所当然中的心境，又可谓"平常心"，"不二美"因而也是"平常美"。所谓"平常心"，出自著名的南泉禅师与赵州间的问答。

临济禅师"求心歇处，即无事"之语，亦在此适用。求心即执心。譬如必须正确地制作、做出风雅、做出弯折，凡此种种皆为求心执心作祟。执心的绝处，"无所碍"的心境径自产生，这便是李朝陶瓷器之美的根由。《般若心经》有言："无挂碍故，无有恐怖。"在李朝的铁绘陶瓷上常能目见仿若孩童涂鸦的纹样，其美已被世人认知。正因那笔触无所挂碍，在任何画前都无卑下的必要，置于任何一处，都不显劣等。这不正是《心经》之经句活生生的好例吗？这些纹样亦可谓"无挂碍之美""自在美"。而先前所说的"不二美"，亦如是。换用近来的说辞，则"破形之美""奇数之美""不完全之美"，皆可诠释这一美质。

须注意的是，朝鲜之作的此种特性，绝非内心渴求"破形""奇数""不完全"所致，而是对偶数无执心的必然结果。也即对奇数和偶数都无涉的不二心境之产物。不少朝鲜之作被认为拥有稚拙之美，但这也并非出自他们的本心，正是无所执念的至纯状态让人回归孩童的心境，才画出如此稚拙的图样。

眼锐如初期的茶人，才从破形与奇数的特性、稚拙的图样中，发现了无上的美。茶之美的根处，只能是"自在美""不二美"，也即"无事美"。禅宗将这自在之性归为人本来的面貌。人为破坏它，即刻坠入执心之地，彷徨于二元之巷。如前所述，执心是二心，从执心中解放的"自在心"即是"不二心"。这一"不二心"中，孕生了李朝烧物的美。

过去的朝鲜人从未思虑过"不二心"，更未将之想作最深邃的心境。但这恰恰是成就其"不二心"的原因，是坦然接纳万事万物的本来面目所具有的"任运无碍"使然。李朝烧物的美，便来自这"任运无碍之美"。从禅宗的角度看，制作者无所束缚，便从奴隶的位置上解放出来，随时随地成就自身的主人，禅语中称之为"随处作主"。李朝的美物，让我感到深潜着这一真理。制作者成为无碍之心的主人，如流水

和浮云般，在恬退之中自然地制作。李朝的烧物已向我们证明，凡入此境者，不可能做出丑劣的东西来。李朝烧物的美，不依赖天才，是从无执念的心和生活中自然涌出的美，在这一纯然之境中生活的任何工匠，都能从其手中诞生美物。那"刷毛三岛"正是生动的实例。人们从中看出"奔放的雅致"，好奇那是出自哪位名家之手，然这不过是任何一位朝鲜的陶工都能制作的器物，无须借助感受力锐于常人的天才之手，甚至对所谓"奔放的雅致"这一形容也不须意识。平凡的陶工在其平凡的制作中，便能做出这精彩的刷痕。事实上，朝鲜的陶工在尘世是地位低贱的庶民，自然没有作品留名的意识，亦无须为自身的名誉和智慧所困，这样的生活成为其品物的底色。

贫贱的生活竟没有扰乱他们无碍的心，低贱的工作反而成就了无造作之作。如此想来，作品不留名的背后，有着不可思议的功德。因而那烧物之美，与人的高低贵贱、智慧的深浅，抑或技艺的巧拙皆无涉。稚拙也好，无智也罢，其本来的状态已担负了滋养美的一切。李朝的烧物是"本来"之美的表征。

李朝烧物的"净"，乃是未被执心玷污之故。他们的作品

因而无孽迹可循。与之相较，日本的烧物却屡见罪孽深重之物。对美的执心便成其因果。"净"是回归毕竟之处，回归心的"本真"，这便是佛教所说的"如"。"如"是不经人为矫饰的"本来"之姿。李朝的烧物中，这一"如"之美尤为耀眼。但这一美质并不止于李朝之作，一切真实的美，总是与这"如美"也即"不二美"相倚。

从李朝的诸种品物中，我们能听闻无量的教诲。佛法并不只在经文中记述这一真理。站在更广博的视角，这一真理在宗教与艺术中一以贯之——这便是李朝之物带来的深刻教诲。佛法与美的法门，并无二致。佛教美学牵动我的心，正因我目见了这一消息。而看到它，便能看到李朝烧物提示我们的无量教益。这便是我着笔的目的。

"佛教美学"之说源自我个人的发想，佛教中本无这一学问。然我以为，当以东方特有的直观建立美学时，为阐述美的性质，佛教的思维富有深刻的启示。且如此一来，迄今为止西洋美学中的难解之处，也有了通解的门径，在佛教的立场重新审思美的问题，意义非凡。

当我渐渐意识到宗教的诸原理与美的诸原理具有同一性质时，便萌生建立"宗教美学"的志愿来。作为东洋人，回

归佛教的思想是再自然不过的，这篇小文，便是我在这一立场下窥得的，美之奥义的一端。

昭和三十四年（1959年）

李朝陶瓷之七大奇观

夸之为"七大奇观"，未免有奇拔和迂腐之嫌，然这并非我的本意，不妨将之理解为李朝陶瓷中显著的几大特点。其不可思议之处，亦并不限于七种，我不过是将具有代表性的特点约之于七了。唯其中大部分可谓罕见的特质，我过去就萌生过将之记录下来的想法。何况我不宣说它们，其中的几种恐怕再无人话及，故决定肆笔一谈。而这七大特点，又彼此勾连，如一根树干上旁逸斜出的七条枝蔓。

　　我倾心于李朝之作，已有半世纪之久，确是一段漫长的胜缘。犹记得当年买下第一件李朝的烧物，还是高中在读时（1911年），某日途径神田神保町的一家古董店，猛然瞥见一个牡丹纹的青花老罐，遂兴奋地花下三大日元抱罐而归。当时我对其来历年代一无所知。这只罐子对火的一面钴料流散，已烧得不辨图样，其背面却楚楚有致，柔软而厚实的釉料悦人眼目，至今回想，仍历历如昨。我对这类烧物的偏爱，皆

因它而起，可谓一段难忘的际遇。后来我将它赠予滨田庄司以示感谢，谅必至今仍摆在他益子的宅邸。

大正五年（1916年），浅川伯教君为赏罗丹的雕塑从朝鲜来访寒舍，带了一只六面倒角的秋草纹青花罐作为见面礼，由此正式结下了我与李朝烧物的不解之缘。如今它被收录为民艺馆的藏品。其后我每次渡朝，必要抱几件烧物回来，以致数量不断递长。为妥当地保存这些器物，与浅川巧君二人商议在京城景福宫内的缉敬堂设立"朝鲜民族美术馆"，约是大正十年（1921年）。掐指一算，去今已有四十年。如今民艺馆所藏的大部分李朝陶瓷器，便来自那一时期的部分收藏。留在京城的那部分，战争结束后已不得其行踪。

我的收藏，打从一开始就蒙遭了不少非议。有人耻笑我拙眼乜斜，才会游心于李朝之物。彼时，高丽烧声名显赫，李朝之物则被罢黜为末期不入流的东西，不值一提。也因此，其时李朝之物在坊间不知凡几，随见于器物店中。未想四十年后的昭和三十三年（1958年），一只李朝的青花罐竟要价二百万日元，不免让人生出"隔世"之叹，唏嘘不已。

闲话少叙，让我按序阐述这"七大奇观"的特质。

一

其一，李朝的陶瓷中，令人生厌的怪陋之作几希。世间的诸种事物免不了存在优劣之差，李朝的烧物却不见罪孽深重、令人不快之作，委实不可思议。放眼中日两国，虽诞生了一众佳品，却也同时出产了大量劣作。反观李朝，虽确有粗杂稚拙之物，稚拙却有稚拙的生动之处，粗杂亦以粗杂成就其美。这恐怕是因为制作者的心里了无恶念所致。若用佛语解读，则那里的一切烧物皆得济度而成佛，我甚至有感于佛教济度众生之愿，在李朝的烧物上圆满实现了。在西方，恐怕也只有远古时代才能目睹这般奇迹。按诸常律，在任何国度，丑劣之作往往会随着时代迁延而递长，在历史上属于末期的李朝，却一反常律，乃至涌现了一批超越前代的作品来。有史学家认为"三岛"是"高丽"技术堕落的结果，却不见其身上俨然展现着"高丽"所不具备的美。再看青瓷，有人贬损李朝的青瓷色彩不够明朗，技艺不够精巧，殊不知这反而成就了它们的自由奔放，更深化了韵味。总而言之，丑陋与谬误之作在李朝的烧物中百不得一，这一大特质出现于末期的历史，可谓奇观，才可堪特书一笔。特别是比照劣

作屡见不鲜的日本江户末期和中国清朝，更有感于李朝的不可思议。

二

　　引起我注意的第二点，是李朝陶瓷中，官窑与民窑的差异之微。李朝亦有非民间的御用窑，而这类官窑品与供应民需的器物之间，并不像中日两国那样，存有霄壤之别。换言之，李朝的官窑与民窑在技艺上并没有太大的差距。中国和日本的官窑品中不乏纤细、精致、复杂的技巧，在李朝却鲜有这番景象，无论上等品还是大路货，皆呈露单纯的气质。展现精微技艺的作品，为数并不多。可见阶级之别在作品上并无明确的呈露，实乃一大奇观。虽大致可将青花类冠以上等品，铁砂类归为庶民之物，然即便前者，单纯素朴之作仍占了绝大部分。官窑亦有民窑般的美，要将两者断然区分，并不现实。细思不觉感到意味深长。在陶瓷史上，官民窑难区分，且官窑中的大部分能展现民窑般单纯之美的情况，实属罕见而耐人寻味。

三

　　以上现象阐述了这样一个事实：李朝的烧物立足于功用，少有为鉴赏而造之作。有意思的是，李朝中（也不仅限于这一时代）鲜见适于观赏的花瓶，置物类亦不多见。即便是魁伟的精彩之作（甚至那些我们误以为是花瓶的容器）也往往分担着某种实际的功用。其中有不少为祭器，然与日本以瓶子[1]为主不同，李朝的祭器多为罐类。在中日两国，随着技艺不断演进，王侯势力与日俱增，鉴赏类作品也会随之递长，李朝却可为"别调"，以实用为目的的作品占了绝大部分。实用性必然与鉴赏性相隔，也因此与单纯性无限接近。实用性可抵减官窑品的繁复，赋予其单纯，稍减了官民上下的差距。本来，烧物（应该说是一切工艺品）皆以实用出发，阶级破坏了这一性质，强化了鉴赏性。在李朝，王侯与两班[2]俱在，阶级之间的斗争不可谓不激烈，却并未殃及器物的创

1　瓶子：梅瓶传到日本后，在日本漆器中摹写梅瓶而来的造型。
2　两班：高丽和古代朝鲜的贵族阶级。"两班"一词指上朝时，以君王为中心，文官位列于东，武官位列于西，即"文武两班"，后延伸到两班官员的家族及家门。

作，真不可思议。李朝之物始终未脱离工艺的本质，也即实用性，且品类之丰富多样，令人叹服。唯李朝的实用烧物中，皿类并不常见，谅必与那一时代的饮食文化有关。另外，李朝的陶瓷中欠乏鉴赏品，许是因为当时社会不靖之故。将陶瓷作为高级品的考量，恐怕也并不风行。这与日本适成强烈的对比。

四

第四大奇观来自技术层面，想必已有不少人注意到了：李朝的烧物不可思议地从未以釉上彩（红彩）装饰纹样。中国自宋以后，至明、清两代，釉上彩渐成主流，日本也在伊万里烧、九谷烧等种类上展现绚烂的釉上彩技巧。夹于两国间的朝鲜，却并未习得釉上彩的技术，抑或习得而不采用，以致在其历史上从未出现过，实乃一大奇观。是因其本身不具色彩的文化？其染物也不以色彩为耀，是因其以白衣为常服之故？与染色之国的邻国日本，相异成趣。织物在朝鲜亦未有所发展，粗实的麻布、素白的木棉虽有，绫织的绢布、

绚烂的彩织，却倚赖中国的传入。同样，他们没有投插鲜花的习惯，欣赏缤纷花色，似与其生活无缘，因而也不见称之为花瓶的器物。那里甚至不得见多彩的玩具。李朝烧物的色彩，以铁黑、钴蓝（青花）、铜红（釉里红）为代表，其中最堪华彩的铜红，亦带有柔静的色调，与中国的红判若泾渭。铜红也并非釉上彩。那钴蓝也非高纯度的鲜亮之色，而是带着深沉的韵味。黑釉虽强烈，却称不上色彩。朝鲜的烧物色彩之缺破，不仅有"釉上彩"的缺席，另一釉色也阙如，那就是"绿釉"。铜经煅烧后，在清澈的火焰下转为绿，烟雾浓重的环境则呈红色，这样的经验他们谅必是有的，然他们从铜中得到过红，却从未尝试过绿。反观中国与日本，对绿釉偏爱有加，朝鲜却独成例外，莫不叫人惊奇。这恐怕与窑炉构造、柴木选择，以及烧成方式相联属。他们的火靠近中性焰，而非干净明澈之焰。毋宁说，他们对火焰并无要求，烧成即可。在高丽朝烧出了如此精彩的青色，对与之相近的绿，他们却无甚关心，是因其不知如何得到纯氧化焰吗？还是说，他们沿用了青瓷的烧制方式所致？以当下的化学语言来看，朝鲜的窑中从不曾见过纯氧化焰。与之呈两极的，是西洋的烧物，绿釉常见，釉里红却不曾有。可见西方不知，抑或单

纯不喜还原焰。同样，那里也不曾目见青花和青瓷。总之，朝鲜的烧物欠乏色彩的要素，"釉上彩"与"绿釉"更是见所未见，诚可谓不可思议的的特质。

<center>五</center>

接下来引我注意的，是大量烧物皆"素面无饰"的奇异特质。其中又以白的数量为首，仅次于白的，是黑与浅褐。白属上等品，黑与浅褐则是纯然的民器。除此之外，还有部分琉璃色，以及无纹饰的刷毛目。素面无饰之器的繁夥，又与西洋烧物判然有别。盖西洋人不加入些颜色、装饰点花纹，总不能称意。反观李朝，纹饰之器虽有，镂金错彩之物却遍寻不得。即便那茶人所选的茶器类，也几乎皆是素面。顺便一提，镶嵌是朝鲜陶瓷的一大特色，其中李朝以"三岛"为代表，然镶嵌盛行于高丽，又更甚于李朝，因而不能归之于李朝的特质。素面之作中以白瓷为最，这与朝鲜人裹白服的习俗又相侔合。日本亦崇尚素面，唯其发端于"茶"的鉴赏，并不能与朝鲜并论。在朝鲜，素面并非出自美的考量，其动

<center>148</center>

机更为纯粹。对于工序简单、廉价的民器，素面是必然的结果，其背后，是东洋那恬淡的心境使然。

六

　　尽管李朝诞生了一众精彩的烧物，却几无一件铭刻作者之名——不限于陶瓷，李朝的其他工艺品亦然。这与日本可谓大相径庭。为何朝鲜能成就这一点？我想是因为在朝鲜，陶工的社会地位低贱，出自贱民之手的器物，自不被尊重。工匠没有教养和学识，更无鉴赏美的余裕，他们几乎皆为无学的文盲，自己的姓名尚且写不好，不少工匠甚至没有一个像样的名字，妄谈拥有诸如"仁清""木米"之类的雅号了。因而在整个社会，陶工不仅无以扬名，更因其低贱的地位而让不少人对这一工种避而远之。这一现象与陶瓷之国的中国相类，那里也几乎不见留名之作。中国虽有了不起的烧物，且留下了重要的文字记载，然那与其说是对制作者的尊崇，毋宁说是对技艺（尤其是精微之技）的尊重。官方对技艺传承者的保护，也是基于其技艺，而非出自对工匠个性的

尊重，因而他们的社会地位，绝到不了日本工匠的高度。在中国，陶器的地位无法与书画并论，舞文弄墨之人与陶工有霄壤之别。如此来看，日本陶工所处的尊位、社会对陶瓷的敬爱之心，可堪特书一笔。朝鲜藐视工匠的风气，我曾有过切身体会。大正初期，我曾与浅川巧一道在京城设立"朝鲜民族美术馆"，公开展示李朝的烧物等工艺品，未料蒙遭了来自朝鲜人的非难。他们称烧物不过是贱民所做的东西，以此代表"朝鲜之美，朝鲜的良质"，是混淆视听。这着实出乎我们的意料。于我们，将这些不容暗投的明珠彰诸世人，正是希望以此为朝鲜的文化程度辩护：连无学的庶民，也能做出如此佳品。唯其时朝鲜人的观念与之相水火，将之解读为对其民族的侮辱，工匠的地位之卑下，可见一斑。这一现象恐怕至今未易。因此，那里不可能像日本那样出现以个人扬名的制作者，作品不留名，亦理出必然。留名之作不受待见，恐怕是整个社会的风气使然。因在朝鲜，陶工绝无可能与艺术家比肩。总之，朝鲜与日本对陶工的态度迥别，对烧物的观看方式自然也各相背谲。

朝鲜没有日本的爱陶之风，然讽刺的是，日本的爱陶之风过了头，趣味过剩以致怪陋之作辈出，于是鱼龙混杂，玉

石俱留。李朝陶瓷无陋作的现象，正在于无这一爱陶之风气而能免受其弊之故。我们甚至可说，朝鲜陶工的卑下地位，反而成就了烧物的高纯度。然也因陶工不受待见，在朝鲜，志愿做陶的人寥寥，烧物的藏家或研究者也百不得一，直到晚近，也即大正末期，才渐渐涌现出一些人来。我往返于朝鲜的那一时期，未遇到过一位烧物的收藏家。李王家与总督府的两大美术馆里收藏的大量烧物，其调查与图谱的制作，莫不倚赖日本人之手。当时的朝鲜无一位烧物藏家，委实不可思议。反观日本，民间对朝鲜烧物的赏玩——即便到不了"收藏"级——则大有人在。被誉为天下第一陶艺国的中国，留名之作亦寥寥可数，日本的这一异象，要归功于茶道的兴盛及传播。"井户茶碗"在朝鲜无人问津，不仅因其为平凡廉价的民器，也因朝鲜不涉茶事，末期的李朝甚至连喝茶的习惯都已绝迹。随茶事衍生的陶器鉴赏，自与他们无缘。

顺带一提，论对李朝陶瓷的认知度与收藏量，日本堪称世界第一，恐怕也是唯一的。当时，朝鲜本国反缺少同调，邻国中国也欠乏赏识之人，美术馆设施领先世界的欧美，对李朝陶瓷的关注却很晚，唯日本人汲汲于此，乃至那些逸品皆传到了日本。相关的展览亦至今不绝。特别在民艺馆，有

一室可说是专为李朝之物常设。针对李朝陶瓷的出版物，也大抵出自日本人之手。日本人对李朝烧物的厚爱，自茶祖以来四百年不绝，可见有深厚的历史渊源。到明治末期，随着两国交流渐密，日本人的眼力惹来一众追随者，才有了今日这番景象。一国一朝的烧物在本国不受待见，其中的杰作逸品皆传到他国，这样的历史，堪为奇观。

<center>七</center>

最后要申述的一大奇观，乃是李朝的烧物中无完美之作的异象。器型多歪倾而不规整。这恐怕也是朝鲜人对规整之形不甚关心所致。不只烧物如是，朝鲜的一切手工艺，鲜有"成型"这一收尾工序。在他们，这是可有可无的。凡事只求一个大概。譬如对于陶轮，他们没有须保持水平的执念，能用即可，这便成其形歪倾的一个原因。众所周知，传自朝鲜的初期茶器，几乎皆为破形。近代艺术追捧破形（deform），而朝鲜的一切工艺，则自成破形，这深深打动了日本初期的茶人。朝鲜之作上的破形绝非有意为之，是制作者无所执滞

<center>152</center>

的自然所成。譬如"梅花皮"、底足的"兜巾""竹节"等所谓井户茶碗的看点，是李朝之作独有的特色，若要展现"奇数之美"，李朝的烧物是最堪垂为典范的。不规整、破形，抑或奇数性的特点，是无所执念之心性的必然结果，在朝鲜的工匠，这是浑然天成的。因而李朝陶瓷的一大特色，便在这破形即奇数性中。如此想来，朝鲜的工匠可谓自然之子。他们内心了无强烈的欲念，一切顺应自然，坦然地领受手边的材料和工具。

我试举了以上七大奇观，然李朝烧物的不可思议，并不止于此。譬如在李朝，类如日本乐烧和中国软陶的低温烧物阙如。又如，除瓦片另论之外，李朝的陶瓷大都以中性焰烧成，还原和氧化皆不彻底。即便是继承于前代的青瓷，其还原也并不充分，于是出现了大量的"半身变"。如此反观朝鲜的窑口，历来以氧化和还原参半交替的气氛为常态，中性焰也非刻意为之，是无为烧制的自然结果。另外，对于李朝的瓷器，不妨称它们为"半瓷器"更确当。瓷土中混入了土气，因而能目见中日两国的瓷器中不曾见的开片。

再看它们的装饰，以花草纹为最，偶见鸟兽图样，人物

纹则百不得一。然这一现象绝非朝鲜独有，乃东洋装饰纹样的一大特色，与西欧和波斯的陶器呈鲜明的对比。倘细观中国烧物中出现的人物，多是仙人、童子、罗汉等脱离人境的形象，少见对庸碌凡猥的描画，这一点可谓东亚三国共同的特征，与荷兰瓷砖上人像活跃的装饰迥别。

同是青花，李朝的烧物较之中国，则要静稳得多。作为民用品的铁绘，纹样则更粗疏而奔逸，甚至不乏叫人纳罕是儿童涂鸦的纯真笔法，实乃李朝之物的又一大特色：笔致如孩童般天真自然，入无心之境。

最后还有一事，可堪肆笔一谈，便是李朝的烧物与日本人的深厚因缘。这缘分之始，要归功于初期的茶人，盖四百年前（足利时代）的十六世纪，茶人们取来作茶碗的烧物如"井户""熊川""金海""三岛"等，种类繁夥，而引他们交口夸赞的，无一不是李朝的杂器。至若第二次结缘，则端在我们，也即明治末期至大正年间。嗣后，对李朝之物的热忱，在日本人中迅疾地蔓延开来，出现了一批有实力的藏家。各地纷纷举办李朝展，恐怕也是日本独有的异象。其间还有数册关于李朝烧物的文献名著问世。譬如浅川巧所著《朝鲜陶瓷名考》、小田省吾所编《李朝陶瓷史文献考》等，皆对朝

鲜的烧物有整体的观照，也将我们对李朝的关心推向了顶点。这其中功不可没的，要数浅川巧君与其兄浅川伯教君二人。另外，迄今为止所有综合论述李朝陶瓷的论稿中，田中丰太郎君的大著《李朝陶瓷谱》（瓷器篇）是难得的佳构。其他图录类则有《朝鲜古迹图谱》中一卷可供参考。

对李朝陶瓷美学价值上的认知，日本可谓独步于天下。纵观西洋任何一座美术馆的收藏，李朝之物至今寥寥。数年前英国出版了一册与李朝相关的小书，和日本的一众研究相较，却不过是阐扬旧文而已，无甚新论。西洋对李朝认知上的迟缓，要归咎于审美观念上的隔膜。他们能欣赏高丽之物的完美绮丽，却不易解"李朝"的好，盖因李朝陶瓷富有浓厚的东方韵致，倘无东洋哲学的教养和心境，是不易企及的。

如前文所述，日本对李朝之物的偏爱，与"茶"的历史渊源深厚，而过去茶人的目力所及，不过一斑。李朝烧物的全貌，则远不止于此。故大正以降，对李朝的认识与欣赏，才得以深化和普及。仅茶器这一门类，从初期的茶人未及深涉的作品中甄选出"新大名物"，绝非天方夜谭。

近年来，在日本人的推动下，对李朝烧物的分析渐至精微，特别是北朝鲜一带的李朝陶瓷，谅必在今后会更受瞩目。

总之，李朝的陶瓷经"日本的眼"被发现，今后定会闪耀于世界的舞台。我愿将"李朝之美"作为课题，以自身的驽马之力来汲汲于此。倘能凝视其神秘，洞晓其本源，势必能为东洋美学开辟颇具异趣的一大门类。

昭和三十四年（1959年）

朝
鲜
的
石
物

一

　　我钟爱朝鲜的"石物"，长年下来，收集的数量颇可观。"石物"的称呼，与"烧物""金物"之名同理，在此，我将用之于日常的石工品以"石物"相称。

　　民艺馆所藏的石物中，有不少来自朝鲜，我常被问起为何收得如此之盛，又是从何处收集来的。然这并无可怪的，不过是大家勤心于朝鲜的烧物，对毫不逊于它的"石物"却了无关心，才造就了我的机会。

　　与"木之国度"的日本相对，朝鲜可谓"石之国度"。石塔、石柱、石佛、石像等大型建筑和雕塑中，名作不胜枚举；上至玉笛、下至锅釜的工艺品中，石材也得到了广泛应用。石之国度的称谓名副其实。

　　这些朝鲜的石物颇有可圈可点之处，在此与诸位分享其

中尤可一说的两大特质。

其一，这些至今仍在制作并用于日常的石物，在朝鲜的诸种工艺品中，当属历史演变最为缓慢的一种。其当下的形制中，汉代（约两千年前）铜器的面影清晰可辨。从处于末期的李朝（准确地说，当下也是）的石物上，依然能感受到新罗遥远的气息。朝鲜民族偏保守的性格特质，最能从这些石器中感悟到。往坏里说，这是不求上进，但与此同时，汉代、新罗的美能存于今日，委实令人惊叹。可以说，他们的生活中依然流淌着汉代的呼吸。

其二，乃是时间游走之缓在其制作上的体现。这可谓石物制作的一大特点，比照烧物制作的工序，最易通解。

制作烧物，有手转和脚踢式两种轮制成型方式。相较之下，前者疾，后者缓；前者适于制作小件，后者则用于体量大的作品。而转动陶轮之外，另有人随物转的第三种方式，便是以泥条盘筑来制作大型器具。

我过去曾从中国台湾了解到这第三种方法，近来也在栃木县的曲岛窑中见过。以速度论，则手转陶轮最疾，脚踢陶轮次之，无陶轮最缓。然同样是圆形器，制作石物比烧物中无陶轮的方式更为迟缓。

石材坚硬，无法如制作烧物般一气呵成，且欲速则不达，一旦出错，庶几近乎推倒重来了，因而制作石物切不可急躁。制作上的迟缓，是赋予石物独特个性的根柢，也是石物第二大显著的特质。

工匠若心焦气盛，则有违石材之性，制作石物须有能长久地顺服于材料、与之共静的心境。这一沉静的制作过程，赋予了石物庄重沉稳的特质。

然纵观石物，中国有种类繁夥的玉石，其中不乏精巧之作，精致的工艺考验极度的专注力，故能造就上等珍品，却欠乏悠缓松弛的自由气。这样的作品大抵沦为贵族的装饰品。反观朝鲜的石物，罕有如中国玉器般精巧致密之作。两者的制作目的本相异，朝鲜的石器多为日用杂器，精微的技巧因而不是必要。耐火的炊釜、煎药釜、锅具、火熨斗等民具占的比重大，即便能目见装饰，其整体形态依然保持了极度的单纯。这一单纯的美，正是朝鲜石物必然拥有的性格，是其无以回避的命数。从朝鲜的石物上，我们最能感受物之美与其单纯性之间的紧密联系。

再则，凿刻工具也殊为素朴，仅两三种而已，这一事实也深化了石物单纯的美。

试举以实用为重的石物大类，分别有锅、炊釜、火钵、神仙炉、香炉、熨斗、煎药釜、酒注、茶杯、笔筒、香合、砚滴、砚台、筷子筒、茶托、酒盏，等等。

也常有人问及产地，其主要分布于如下几大区域：北面的咸镜道、平安道、黄海道，以及南面的全罗道、庆尚道。但朝鲜既被称为石之国度，则产地并不囿于这些中心地带。材料既能从深山（如全罗道的长水面）也能从海岸（如黄海道海州）获得。虽石质参差，色泽和硬度也各不同，然石物多以耐火器具为主，故择以质软而密度低且容易凿刻的材料是理所当然。适切的石材，自然召唤出作为杂器的石物。

值得注意的，乃是材料自身的美。在科技日益进步的当今时代，新型材料和工艺品也随之迭出。科技虽大幅提升了人工的智能，其历史也不过半世纪至一个世纪之短，石头的历史却能追溯至地球伊始，成形自数亿万年的时间积淀之下。粗朴的朝鲜石物中，深潜着辽远悠长的岁月，石材本身呈露出无量的韵致。石头拥有漫长的诞生过程，绝非一日造就，也非人的一时所为。这是我们认识石物的前提。

近年来，人类开发了诸如尼龙、涤纶、维尼纶等一系列新型纤维材料，纵然它们颇具优点，与以往的麻、棉、羊毛、

丝等天然材料相较，却在一点上相形见绌，即"美"的问题。纵使这些新型纤维今后得以普及，天然材料也断不会绝，总有人愿无条件地追随其美。同理，将"人造石"与"天然石"两相对照，岂非一目了然？

石物另与烧物、金物、织物相异其趣之处，在于不涉人为调和、融合、组合的行径，如实地取用自然之材。石物难做出纤薄的形态，必然保有一定的厚重感，今人或许鄙薄这类"重器"，然轻便固然为近代人所推崇，对稳重的向往心必不会消隐。近来欧美诸国对重型烧物和硝子器[1]的尝试，可谓意味深长。我并无意宣说日常要以重物为上，然为渐趋轻浮羸弱的当下生活带去一定的分量，窃以为是使其恢复健康的必经之路。

总之，这些朝鲜的石物，毫无软弱病态之相，其所呈露的沉静与安稳，可平抚我们的心绪。另一方面，石物往往欠乏色彩而多予人以冷峻之感，似难牵动人心。

然试想育于东洋思想下的人好建造石庭的理由，乃是从石材中感受到了无量的深度，这一感受依附于东洋独特的人

1　硝子器：玻璃制品。

163

生观。现实是，我们困于五感，绊于人情，日常的烦扰不断，石头则以无官能性和沉默性垂范，予我们以无限的启示。正是不为人情所动的沉默之性，让石头的美显出冷峻的光辉。禅语中多见"石"字，便是这一机微的表征。甚至有禅僧取名"石头"，妙哉。我对石物的偏爱，亦源自那烧物中不易见的静寂与孤心。对那些易动摇迷乱的心，石物不失为最好的示范。

如此想来，可有比之更安静的日夜伴侣？且它常予人一份永不背弃的亲近感。观赏石物，从未让我有眼倦之感，这份寂静的美诱我将其置于身侧。

说来，迄今为止的茶席上少见石物，然若从中甄选，窃以为能选出不少不输渡来名器的茶器来。"茶"既从未停止追求与禅宗的深刻联结，为何茶人们会对如此精彩的石器熟视无睹呢？作为朝鲜民器的石物，我以为当得起茶道中所谓的"新大名物"。

顺便一提，石物中偶见的黑色光泽，通常以涂油后用"稻壳"徐徐熏烧而得，又多通过再上一层漆来增加光泽。

二

朝鲜的石物中，另有一个不应被忽视的门类，即砚台。朝鲜砚自古多见于忠清南道的蓝浦、平安道的渭原、黄海道的海州等产地，它们并无一个总称，我们一般称其"海东砚"。颇可怪的是，这些砚台至今籍籍无名，也不见一本研究专著或砚谱。

原因不难想见，世间对它们的评价委实太低了，认为其石质差，无锋芒而不适于研墨，石色不佳，雕工也不够精巧。诚然，与端溪砚、歙州砚等中国的名砚相较，海东砚的发墨和石色都逊色不少，不受专家的待见，诚非无故也。

然与其他石物相类，海东砚的形制同样保留着远古时代的气息，末期的李朝之作中，也不乏形态上的佳品。譬如在中国，"风字砚"早于宋代终焉，在朝鲜却延续雕刻，至于今日。

海东砚的一大特色在于其简素的形态。中国的名砚往往以精细的雕工见长，朝鲜却罕有精巧之作，素朴单纯的形态上，遥远汉代的面影依稀可辨。

其石质参差，作为砚石，确有不少劣品，然仅从形态第

其优劣，则佳品亦不可谓少，这是与其他石物共通的特质。且观其形态的丰富变化，予人以自在、自然、多样之感。

对于专家，这些砚诚然称不上极品，其形制却让人极感兴味，对于无须苛求墨色的普通人，它们足以致用，也的确用之于各地的日常生活。它们虽不类端溪砚般出墨细滑，形态的美却弥补了这一缺陷，其中定有不少不逊于中国名砚的作品。

我与三两同道倾心于海东砚并欲收集时，它们几乎无人问津，多尘封于器物店的木地板下，反给了我们甄选的余地，才有了今日民艺馆中的丰富陈列。它们与其他朝鲜石物一道，成为本馆引以自矜的藏品，得以每年展示数次，让我们不胜欣悦。

喜爱朝鲜之物的人委实很多，却几乎都聚于陶瓷一项，未免有失偏颇，我一直把石物作为与烧物比肩的朝鲜工艺来论述其美，最早于昭和七年（1932年）的《工艺》杂志第二十三号上刊载了介绍文章。

值得庆幸的是，吾等的眼光并未只盯着已定性的东西，始终笃信尚无定论的品物中亦有极美的佳作。为把我们所目睹的美呈于世人，以期他们也能自由、直观地欣赏，我们建

立了民艺馆，公开展示朝鲜的石物，至今已过去二十五个年头。

昭和三十五年（1960年）

当
下
的
朝
鲜

一

　　遥想朝鲜，总有两件让人百思莫解的事。

　　钟爱朝鲜古物者甚多，何以对那民族的敬念却如此微渺？此乃第一件匪夷所思之事。殊不知，制作者的心灵及其生活，正是那品物的活水源头。倘不能透过物目见背后的人，则不算看得充分。对物的惊叹，须出自对制作者的惊叹。

　　朝鲜人天性重旧习，极少违抗传统。其制作的方法与心境，今昔之间并不殊途。为何人们只赏玩古物，对新作却等闲视之？这乃是第二件让我纳罕的事。要认识古朝鲜，当下的朝鲜给了我们无尽的提示。

　　下文中，读者将会明了我就此搦管操觚的缘由。

二

朝鲜古物的美有目共睹，谁都不会对此心存疑滞。

乐浪[1]和高句丽的遗品姑且不论，三国[2]和新罗的石雕自不待言，从高丽青瓷至李朝的种种品物，撩拨人心之作何其之多。

这二三十年间，日本学者在考察朝鲜古物上耗尽了心力，相关的出版物亦汗牛充栋，颇让人感戴。另有不少藏家为之折腰，收了许多名宝。博物馆自不待言，那些私人的藏品也让我们大饱了眼福。

朝鲜古物的美不见于中国和日本，在历史上可谓独步，今后也必将弥增其光辉。东洋若失去了朝鲜，将是何等的损失。其古物魅力之大，投以多少赞誉和热忱都不为过。

1　乐浪：西汉汉武帝于公元前108年平定卫氏朝鲜后在今朝鲜半岛设置的汉四郡之一，当时直辖管理朝鲜中部和南部。直到公元313年，被高句丽夺取。

2　三国：公元前57年到公元668年之间占据辽东和朝鲜半岛的三个国家——高句丽、百济、新罗。直到7世纪新罗统一了朝鲜半岛大同江以南地区，才开启了统一新罗时代。

三

然而为何，爱慕朝鲜之作的人，对其生母即朝鲜民族却无动于衷？民众的生活乃为其品物的根，为何对之心存敬念与爱意者稀寡？尤有甚者，对之冷眼相加，何以至此？

其混浊的都市生活，或许叫人失望，叫人悬想那草偃于政治之风而漠视艺术的民众。当下的朝鲜，寄心于美术史的学者亦是凤毛麟角。无怪乎人们要疑心，对此地有何可期。

但请试着费一日往城市的深处走走，去那些工坊探探吧。去看看那罐子是如何制作，篮子是怎么编的吧。一旦亲睹制作过程，断会生出"大谬不然"之叹。

这里的一切与往昔并无不同：素朴的工坊，简单的工具，自然的生活，自在的气息，不拘成式的制作方法——这些要素汇聚一堂，雅致的品物便蓬然自生。此番此景，与我们的现状之不同，一目了然。然这不同，正是保障朝鲜品物之美的力量。

四

日本的茶人为那高丽茶碗的圈足之美所动，将"梅花皮"
视作雅味赏玩。殊不知，那美源自不加思考、无造作的制作
方式。倘再溯本求源，则可蔓引自与自然共生的起居中。我
们只在形上效仿，何以成就美？一切的秘密尽在他们的生活
里。盖因文化落后、经济贫弱而遭人鄙弃的生活，实则起了
巨大的作用。朝鲜的品物并非徒有美，美的背后蕴有不可思
议的力量。他们的生活状态所带给我们的教益，不胜指屈。
若不从中领会，何以理解其古物？

然大部分历史学家和鉴赏家，仅从品物的结果，而非其
成因理解它。倘能洞见因的本质，也能从当下的朝鲜中感受
其魅力，在这份欢叹之上建立学问，才不至于沦为死学。

五

钟情古物无可厚非，对当下的品物不置一辞，却叫人纳
罕。仿佛古物的美如今已扫地无余。人们不信任当下的人与

物，一味地从古作，甚至地下探寻美；只寄情于往昔的历史，勤心于考古的学问。其结果便是忘记了当下，漠视了地上之物的美，委实令人抱憾。

然这样的态度是否可取？综其历史，若论朝鲜在信仰、风俗、生活及其用具上，随时间推移所发生的变化之微，则举世无出其右者。譬如从三国时代起，其佛教的信仰既限于华禅二宗[1]，迄今未易。儒教亦从未踏出过朱子学的门径。传自汉代的鼎，至今凿刻于石。中国早已失传的风字砚，在此地仍方兴未艾。百姓耕田而食，用的依旧是那新罗的镰刀。镌刻于罗宇竹[2]上的纹样，与高丽时代的别无二致。窥望寻常人家的生活起居，仿若镰仓时代的画卷铺展于目前。再看那木鞋和小刀，不禁叫人怀疑是神武天皇所持的御物。

朝鲜的历史迟步于他国，却不该为此受责。不少人鄙之为被先进文化抛弃的国度，可如此解读是否确当？看得分明的人会知道，那只是朝鲜人的生活淳朴如往昔的缘故，其所用之器则至今恪守着正确的品格。社会的发展即便有所停

1　华禅二宗：华严宗与禅宗。
2　罗宇竹：特指烟管管身所用的一种产自老挝的竹子。

滞，却无混沌。反观所谓的先进文化，又诞生了多少诚实的作品？

<center>六</center>

如若是，为何只通过往昔了解朝鲜，只关心地下之物的价值？为了辨明古物，更应去亲近当下的朝鲜人，观察此刻制作于大地上的品物。因没有比之更丰富的提示，更确凿鲜活的证明了。

从此意义上，朝鲜的考古学必然构筑于考现学之上。如此，学问不必终于假说和想象，通过当下的生活和品物，即能通解往昔之密意，可有比之更幸运的事？对当下的朝鲜无亲切与爱意者，对古作亦不存充分的敬念。朝鲜之物何以美？只驻足于古作的眼，只能掌握其答案的一半。然一旦进入朝鲜生活的内侧，大部分谜团便迎刃而解。甚至能由此了悟美的法则。朝鲜的魅力并不只封存于过去的作品中 —— 如此想来，大部分鉴赏家并不拥有清明的眼光。即便眼光锐利者，仍未至心的清明。

<center>176</center>

国事即便存在暗面，仍不减损这一民族的不可思议。即便当下的品物于多个层面较古作有所不及，那泉水并未干涸。一旦我们靠近，可汲取的真理仍源源不绝。

倘搜集制作于各个乡土之地的品物，则它们对当下朝鲜的言说，更胜于语言的雄辩。在造型的世界，如此渊远而丰富的物之表达，在他国是鲜见的。或许有人将新作鄙之为对腐朽之形的踵武，然"新"并非可怖的力量，"正"才是美的根基。我以为，延续至今的朝鲜工艺，依然走在"正"的道路上。

昭和二十二年（1947年）

苹果

结束信州的旅程向北移行，我又走访了岩手和青森。在这三县，目力所及是一片苹果林。树形优美，叶色温柔，泛红的累累果实压弯了枝头——即便没有画家的才，这样的果园也诱人起作画的心。其栽培历史并不长，是从业者的一番苦心成就了这番硕果，如今已成为当地的一大产业。

　　每每看到苹果，总会勾起我一段无法忘怀的回忆。那约是二十多年前的事了。我和妻子逗留于京都时，曾带领同志社的十五位女学生远赴朝鲜修学旅行。[1] 其时，我们一行从庆州的石窟庵观摩完新罗的古美术回程，坐上驶向大邱的汽车，中途碰上了乘务员检票。我们身前坐着一位上了年纪的朝鲜

1　柳宗悦与柳兼子夫妇于1924年从东京移居京都长达十年之久。柳宗悦于1925年至1929年在京都同志社女子大学教授英语文学和诗歌，并分别于1927年、1928年、1930年，三次带领学生赴朝鲜修学旅行。

人，芒屩布衣，似是位老农人。朝鲜笠挂在后脑勺，一绺斑白萧疏的长须随风颤动，手上则握一把长烟杆。检票轮到这位老人时，他摸了一遍上衣口袋，不见车票；掏出腰间的钱包，也无所获；起身向坐席四周探了一圈，依然未找见，看来是把车票弄丢了。乘务员已面露愠色，催促他"快找"。乘务员是位年轻的朝鲜人，日语和朝鲜语均流利。老人在催促下更慌张了，几次摸口袋、翻钱包，终不得。乘务员厉声令他："重买！"老人不过是一清贫的农夫，掣襟露肘，他不住地道歉，乘务员却不肯通融。

乘务员恶语相加："哪儿的人，下站给我下车！"老人的困窘颇叫人同情。一问，得知他和我们同去大邱。于是我临时起意，请学生们每人拿出十五钱，余下的部分则由我补上，作为车费交给了乘务员，以让老人坐到目的地。见这一幕的老人，眼中闪起了泪光。

汽车到下一站时，但见那老人慌慌张张地下了车。他理应与我们一同坐到大邱一站，是突然有要事，还是在车站看到了熟人？我们心生疑惑，看着他的身影消失了。几分钟后，汽笛声起，就在汽车发动的当口，我们眼前出现了意想不到的一幕。那位老人拖着蹒跚的步子，喘着粗气回到了车厢。

只见他双手提着两端衣角，怀里装满了苹果，佝偻着朝我们走来。我们随即明白了，这是来自老人的谢礼，是他的一片心意。老人把怀中所有的苹果都给了我们，并屡次向我们鞠躬。我们每个人的眼眶都热了，一时不知言语，大家都不自觉地起身，围着老人。

我们和老人在大邱站挥手告别，也是此生与之仅有的一面之缘。如今，老人已作别人间。而每次看到苹果，这段往事都会涌上我心头，得以由此体会这人世间的景福，让我感激无既。在日韩关系再次陷入寒凉的当下，愿这段佳话能寄托一丝希望。

昭和二十八年（1953年）

本书选篇出处

《朝鲜的美术》:《朝鲜与其艺术》（朝鮮とその芸術，叢文閣，
1922年）

《"高丽"与"李朝"》:《工艺》（工藝，聚楽社，1942年10月号）

《李朝陶瓷器的特质》:《朝鲜与其艺术》（朝鮮とその芸術，叢
文閣，1922年）

《李朝的罐》:《工艺》（工藝，聚楽社，1935年7月号）

《朝鲜茶碗》:《茶的改革》（茶の改革，春秋社，1954年）

《朝鲜之作》:《匠》（たくみ，東京民芸協会，1954年11月号）

《李朝陶瓷的美与其性质》:《民艺》（民藝，日本民芸協会，
1959年11月号）

《李朝陶瓷之七大奇观》:《民艺》（民藝，日本民芸協会，1959
年11月号）

《朝鲜的石物》:《民艺》（民藝，日本民芸協会，1960年6月号）

《当下的朝鲜》:《持续至今的朝鲜工艺》（今も続く朝鮮の工藝，
日本民芸協会，1947年）

《苹果》:《山阳新闻报》（山陽新聞，1953年）

守望思想　逐光启航

LUMINAIRE
光启

朝鲜古物之美

[日] 柳宗悦 著

张逸雯 译

特约策划　拙考文化
责任编辑　余梦娇
营销编辑　池　淼　赵宇迪
装帧设计　鲁明静　汤　妮
内文设计　李俊红

出版：上海光启书局有限公司
地址：上海市闵行区号景路 159 弄 C 座 2 楼 201 室　201101
发行：上海人民出版社发行中心
印刷：山东临沂新华印刷物流集团有限责任公司

开本：850×1168　1/32
印张：6.5　字数：52，000　插页：8
2022 年 6 月第 1 版　　2022 年 6 月第 1 次印刷
定价：72.00 元
ISBN：978-7-5452-1950-0/J.1

图书在版编目 (CIP) 数据

朝鲜古物之美 /(日) 柳宗悦著；张逸雯译 . —上
海：光启书局，2022.3
ISBN 978-7-5452-1950-0

I. ① 朝…　II. ① 柳… ② 张…　III. ① 陶瓷艺术－工
艺美术－朝鲜－古代－文集　IV. ① J537-53

中国版本图书馆 CIP 数据核字（2022）第 039416 号

本书如有印装错误，请致电本社更换 021-53202430